交響情人夢

のだめカンタービレ

【最終樂章前篇】

鋼琴演奏特搜全集

朱怡潔、吳逸芳 編著

作者序
INTRODUCTION

我跟《交響情人夢》的感情，可以說是花了很長一段時間培養起來的。

第一次聽見這部作品，是一個好友的強力推薦：「《交響情人夢》是我看過最棒的日劇！」

好友完全不懂古典音樂，竟還能有如此深刻的感受，其魅力可見一斑。既然大家都說讚，靠音樂吃飯的我當然也不能不看。

平心而論，初看《交響情人夢》，我除了被劇中人物誇張的表情和動作逗得哈哈大笑，並沒有太多的感動，即使到了千秋從背後擁抱野田妹的浪漫場景，我也不太能認同，覺得以千秋條件之優，怎會愛上野田妹那樣變態的女生？

可是，看過了日劇、巴黎篇，到現在的最終樂章，經歷了千秋和野田成長的過程，我在戲院觀賞電影那一刻，赫然驚覺劇中人物之於我如此親切，我會陪著野田一起擔心千秋被別的女生搶走、對千秋想要拯救瀕死樂團的心情感同身受，也會心疼眉清目秀實力高強卻只能苦苦暗戀野田的黑木……我看遍了每一集的故事，至今也出版了三本《交響情人夢》系列樂譜，不知不覺，它的情節、音樂和人物皆已在我心中根深蒂固，成為我生命中極重要的回憶。

《交響情人夢》電影版亮點頻頻，尤其是愛音樂、懂音樂的觀眾，一定會因著樂團荒謬的錯誤而笑到肚子痛、為了樂團重振旗鼓後優異的表現而熱血沸騰。戲院高品質的立體環繞音響，融合生動的畫面，以及千秋詳盡的曲目解說，讓觀眾看電影的同時，也等於出席了一場別開生面的演奏會。

市售的電影原聲帶，刪除了某些小而美的曲目，多少有些遺珠之憾。這本《交響情人夢最終樂章前篇》盡可能忠於原著，除了劇情強調的重量級樂曲，也收羅穿插於情節中的多首動聽小品，按電影中出現的順序逐一呈現。為了讓大家容易上手，我們盡量減少升降記號，降低演奏難度。某些在前兩本交響曲集出現過的作品，也重新編曲整理，務求帶來全新的演奏體驗！

有了《交響情人夢》，古典音樂不再遙不可及。但願透過美好的音樂，能為我們的世界創造更多的和諧！

就在我以為，《交響情人夢》應該已經變成過去式的時候，有一天，忽然發現，電影版就要上映了！

「不祥的預感」在腦海出現，果然，當天就接到怡潔的電話，之後沒多久，就陷入了連續趕稿的「地獄」……

說是趕稿的「地獄」，其實是感謝麥書出版社和編輯們的邀請和包容，讓我再次進入「交響情人夢」的夢幻「天堂」……看到千秋現身大螢幕，在維也納黃金大廳指揮，在貝多芬第七號交響曲的音樂聲中，看見野田妹從垃圾堆中醒來，和許多觀眾席裡的交響迷一樣，我知道千秋和野田妹回來了！

電影「交響情人夢」除了維持電視版一樣明快的節奏，爆笑的風格，劇中的音樂會演出，瞬間把電影院變成音樂廳，身歷其境的感覺，讓人忍不住想要在音樂結束之後大聲拍手！

至於在配樂的選擇上，製作團隊還是非常用心，不管是大型的管弦樂、音樂小品，全都是經典又好聽的旋律，為了和樂迷有更直接的共鳴，電影將漫畫版中的一些曲目，改為更耳熟能詳的作品，用在各種情境上都非常適合，也很有效（「笑」）果！也希望透過這些名曲的鋼琴改編譜，能讓你腦海重現電影中每個溫馨、感動和歡笑的畫面……

電影版的出現，其實也預告著我們，千秋和野田妹的故事就要劃下句點……一邊寫著曲目介紹的同時，心裡也感到有些複雜……三年多來，感覺千秋和野田妹並不是虛構出的人物，而是真實存在這世上，讓人忍不住投入他們的生活，關心他們音樂路，彼此之間的感情發展，又哭又笑，緊張擔心，感動流淚……

野田妹和千秋的故事必然要結束，不管他們能不能以「黃金情侶」的姿態屹立樂壇，或是響起結婚進行曲，過著琴瑟和鳴的生活，但相信這一對組合，他們和伙伴們對音樂的熱情，不會消失在交響迷的心中……回味，就從打開這本琴譜開始，你覺得如何？

CONTENTS

CONTENTS

交響情人夢
のだめカンタービレ【最終樂章前篇】

搬上大螢幕
再掀交響情人夢旋風

交響情人夢的粉絲們照過來！

你懷念千秋和野田妹浪漫又爆笑的世界，以及《交響情人夢》裡動聽的古典音樂嗎？

《交響情人夢‧最終樂章前篇》電影版，2010年三月在台灣正式上映，讓交響迷有機會溫故知新，真正的大結局《交響情人夢‧最終樂章後篇》也將在五月分推出。這一次，電影公司號稱要「把電影院變成音樂廳」，熱愛音樂的你，親身體驗了沒？

故事簡介

電影情節大致延續日劇版「巴黎篇」的發展，千秋和野田妹這對浪漫的音樂戀人，各自朝著音樂的夢想前進，過程當中，各種意想不到的挑戰也等待著他們。

獲得指揮大賽首獎的千秋，不敵法國偶像級音樂家的競爭，沒能獲選指揮一線樂團，而被派去擔任「盧馬列交響樂團」的常任指揮。「盧馬列交響樂團」歷史悠久，是千秋的啟蒙導師修德列傑曼早年指揮過的樂團。修德列傑曼曾說：「盧馬列交響樂團造就了我！」

然而千秋接手之後，才赫然發現，盧馬列交響樂團簡直是他大學時期「S樂團」的翻版！由於經費不足，團員們必須在樂團演出和練習之外到處兼差，水準大不如前。千秋努力地從團員的甄選，學習跟強勢的樂團首席相處，同時對團員展開魔鬼訓練，致力要讓樂團重振旗鼓，重建樂迷的信心！

千秋努力改造「盧馬列交響樂團」之際，野田妹也埋首準備她的學期考試評鑑，以一首莫札特K.331鋼琴奏鳴曲中的「土耳其進行曲」應戰。此外，曾在日劇版續集「巴黎篇」登場、與野田妹超投契的法國金髮男法蘭克、俄國女孩塔尼亞、雙簧管王子黑木，也在電影裡有不少鏡頭，與野田妹進行爆笑有趣的互動！

精彩花絮

電影版中，野田妹依然傻氣、迷糊又變態，甚至還忠於漫畫原著，出現了背部全裸的鏡頭！面對千秋競爭對手尚的女友優子，以及美到讓所有女人都嫉妒的中國鋼琴家孫蕊時，野田妹為了捍衛心愛的千秋，也表現出絕對凶狠的殺氣！至於嚴酷慣了的千秋，和野田妹互動時，則更多了些溫柔和人性，樂於和野田妹分享想法和心情，保證讓粉絲們心花朵朵開！

飾演千秋的玉木宏，在訪談中透露，電影版的指揮比電視版更難，拍戲的空檔，他得一天到晚拿著CD Player邊聽邊練，甚至連作夢都會伸出手來指揮！敬業又認真的玉木宏，努力果然有了代價，電影版的指揮動作，遠比電視版更自然流暢，很難相信他在演這部戲之前，居然是不懂古典音樂的！

　　比起千秋王子的指揮大躍進，本就有深厚音樂底子的野田妹也不遑多讓。飾演野田妹的上野樹里，本身就會演奏鋼琴，早在拍攝電視版的時候，演奏畫面就不需要替身。到了電影版，她更精益求精，不僅用心觀摩演奏DVD，還由日本鋼琴家安宅薰一對一指導，但求充分表現出野田妹的音樂天賦。

　　講到電影中的琴聲，來頭可不小，是由鼎鼎大名的中國青年鋼琴家——郎朗操刀，怪不得野田妹在考試時，琴音優美得連星星都跳出來，在她四周晶瑩閃爍。

　　郎朗的演奏風格，本就屬於「動作派」，但應導演要求演奏出野田妹「暴走、不受限制」的風格，郎朗仍花了點心思調適。電影前篇的莫札特音樂，被野田妹演奏得異常跳躍活潑、不受拘束，郎朗笑稱：「這樣可能會激怒莫札特！」而在即將上檔的後篇中，野田妹演出的蕭邦，又要大開大闔、自由奔放，也挑戰著郎朗的詮釋風格。電影中鋼琴曲目繁多，風格橫跨古典、浪漫和印象樂派，有獨奏，也有大編制的協奏曲，郎朗足足花了七天時間才完成錄音，據說是他參與錄音時間最久的一次。喜愛鋼琴音樂的粉絲，可千萬不能錯過！

電影院果真變成了音樂廳～

　　電影版前篇的重頭戲，主要放在千秋和樂團，情節、台詞幾乎都根據漫畫原著，只是刪除了一些配角的戲分。最明顯的改變，應該要算是曲目了。漫畫中的音樂會曲目，原本是羅西尼的「威廉泰爾序曲」和柴可夫斯基的「羅密歐與茱麗葉幻想序曲」，電影中卻換成了柴可夫斯基的「1812序曲」。

　　在電影院觀賞，樂迷們將可享受到有如音樂廳般身歷其境的震撼效果！音樂結束時，很可能會忍不住想要大聲拍手，忘了自己是在電影院，而不是在音樂廳……

　　還沒看過電影的樂迷，趕緊去買票，已經看了前篇的，請期待五月分推出的精采大結局喔！

貝多芬‧第7號交響曲
作品92 第一樂章
Ludwig van Beethoven: Symphony No.7
Op. 92, Movement I

這首在電視版中當作片頭曲的音樂，在電影版一開始又再度出現，馬上將大家帶入交響情人夢專屬的熱血氣氛！千秋在維也納著名的音樂廳—「金色大廳」指揮演出這首作品，而野田妹則是從垃圾堆中醒來，由巴黎坐火車一路來到維也納為千秋加油。這首第七號交響曲，擁有希臘神話中的酒神般不受拘束的氣質，是帶有舞蹈節奏的「酒神之歌」。創作這首作品時貝多芬四十二歲，雖然經過耳聾打擊和戀愛不順，但貝多芬卻更為剛強，創作力更為成熟，音樂充滿正面力量和蓬勃生氣，也是貝多芬最有「跳舞」感覺的作品之一。

樂曲一開始莊嚴的序奏，由木管樂器主奏，弦樂器層層推進，將音樂的氣氛一步步提升到愈來愈高。在進入大家最熟悉，最令人熱血沸騰的片頭音樂段落前，先是由長笛和其他木管樂器，第一次輕快地將這段旋律引導出來，接著以一種有點遲疑停頓，但隨即又持續向前的感覺前進。然後，彷彿將蓄積的能量一次釋放般，整個樂團大聲地唱出凱旋的勝利之歌！

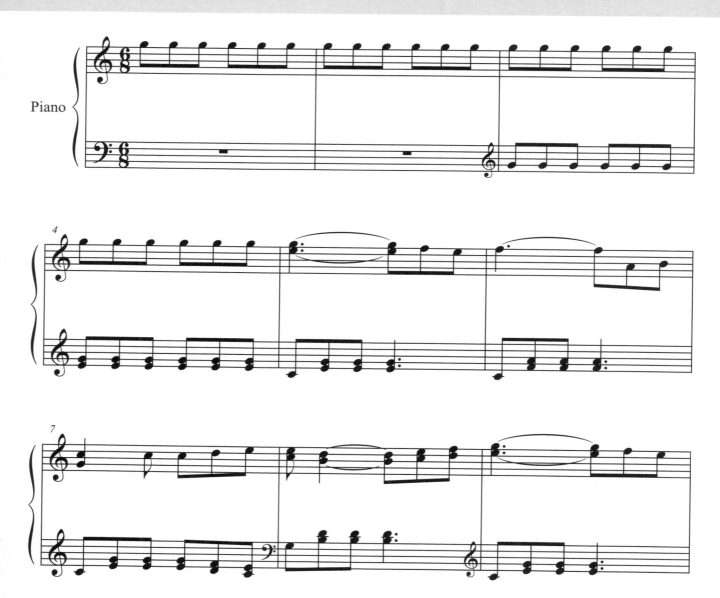

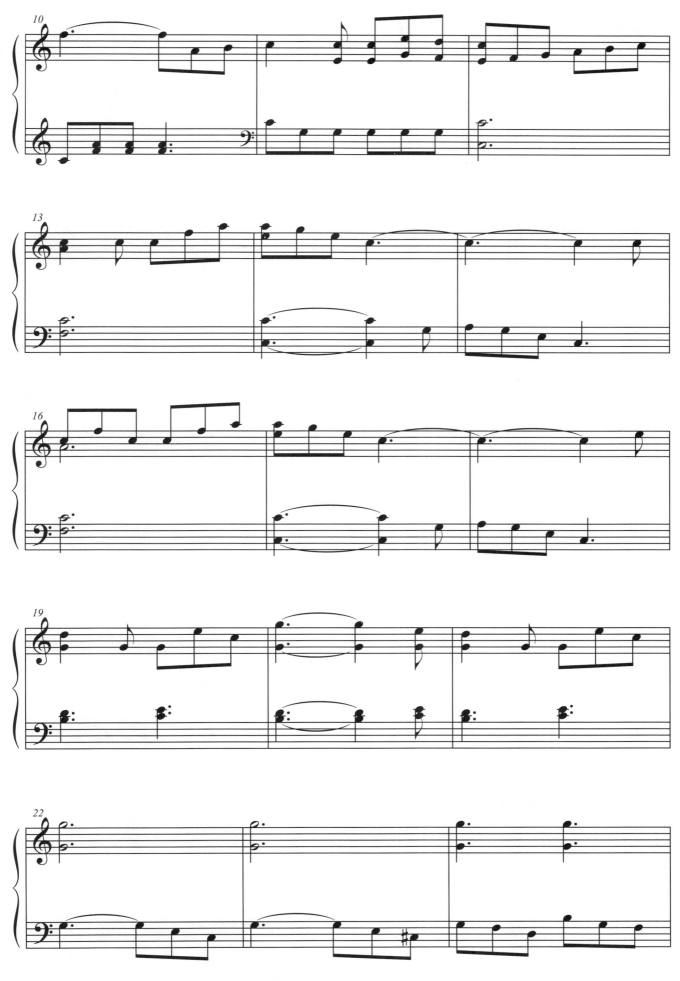

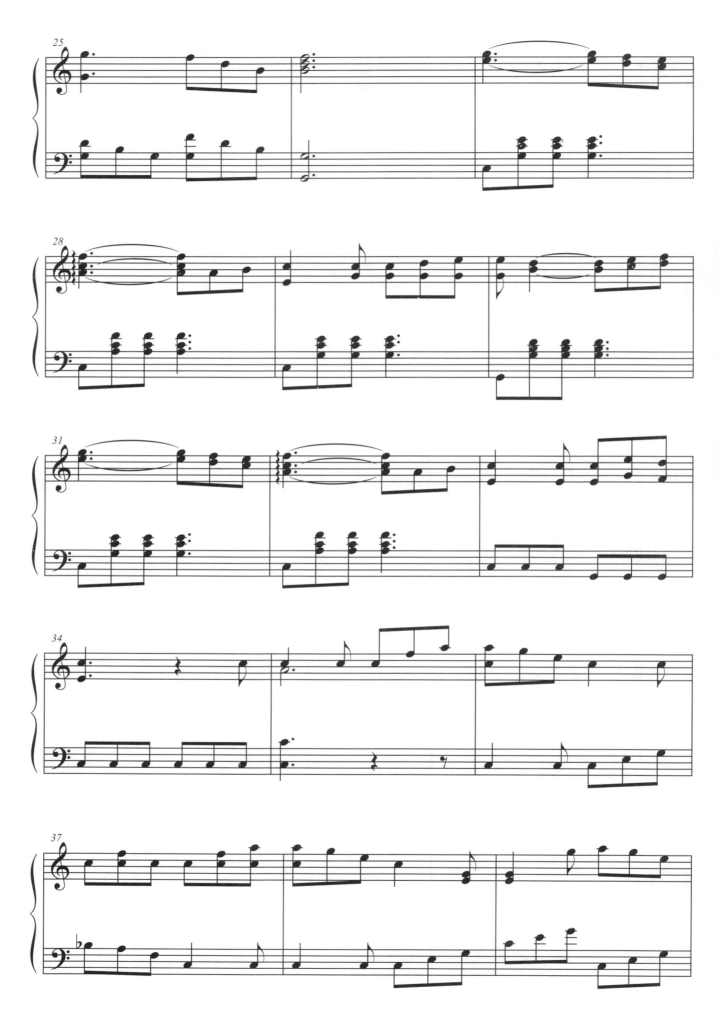

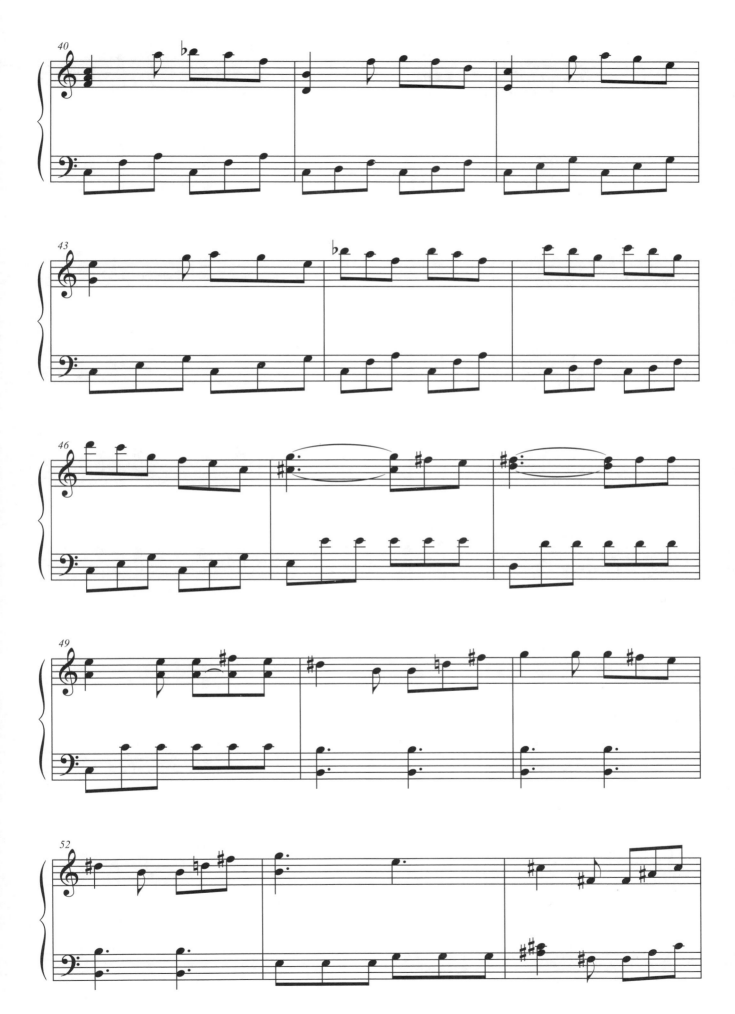

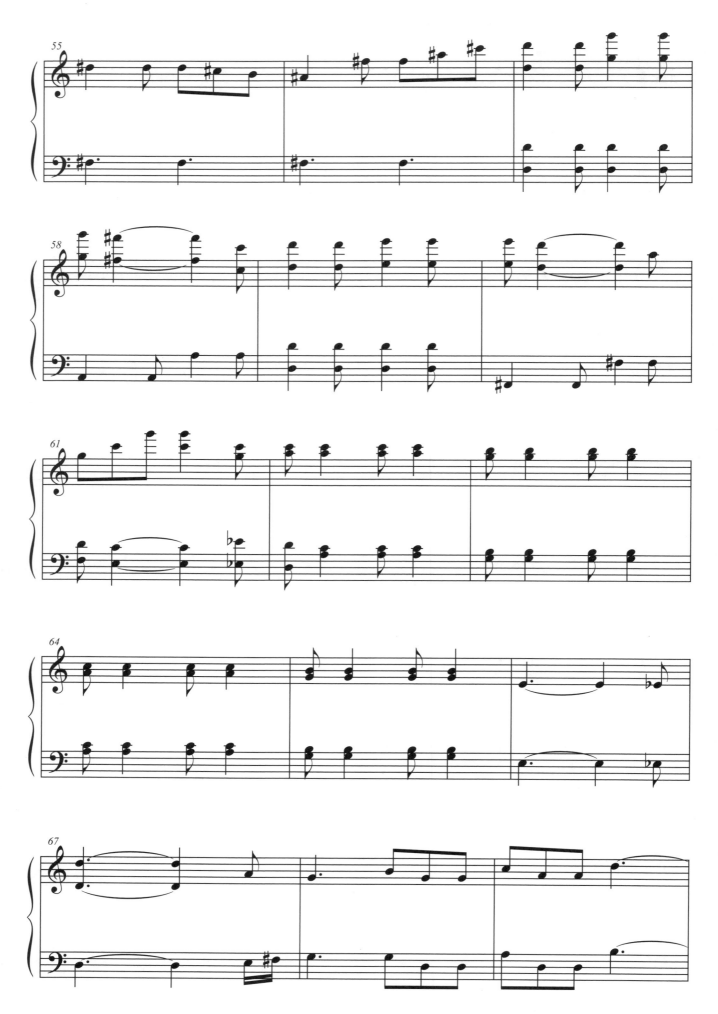

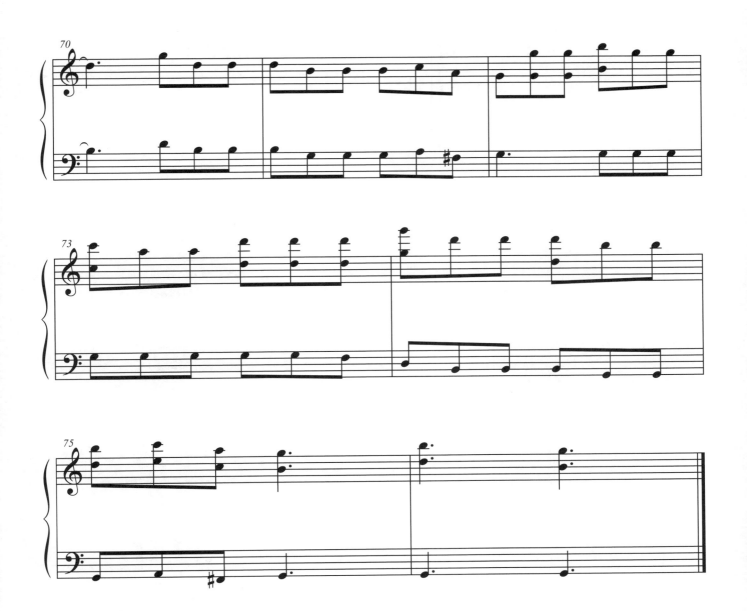

貝多芬・第7號交響曲
作品92 第四樂章

Ludwig van Beethoven: Symphony No.7
Op. 92, Movement IV

你能想像一位巨人喝了酒瘋狂跳舞的樣子嗎？貝多芬第七號交響曲第四樂章的音樂，聽起來就是如此！這個樂章可以說是最能夠代表整首作品的音樂精神，定音鼓和樂團先是奏出震撼有力的前奏，隨後就開始演奏像是在舞蹈一般的主題旋律。這段音樂不停重複像是旋轉一般的旋律，主題後段又有著進行曲般的雄壯。和第一樂章一樣，貝多芬在第四樂章也是採用主題的重複，讓聽者對節奏印象深刻，同時也產生一種強烈的推進力，等到進行到雄壯的部分時，更能感覺到第四樂章擁有的奔放力量喔！

在貝多芬的第七號交響曲發表之後，有人甚至懷疑貝多芬是在喝醉酒後寫下的。不過貝多芬卻也巧妙回應說：「我就是為人們釀造美酒的酒神，只有我可以使人品嚐到精神上陶醉的境界！」在這段音樂裡，貝多芬似乎要的不是「大中至正」的精神，而是盡情享受人生的歡樂美好！

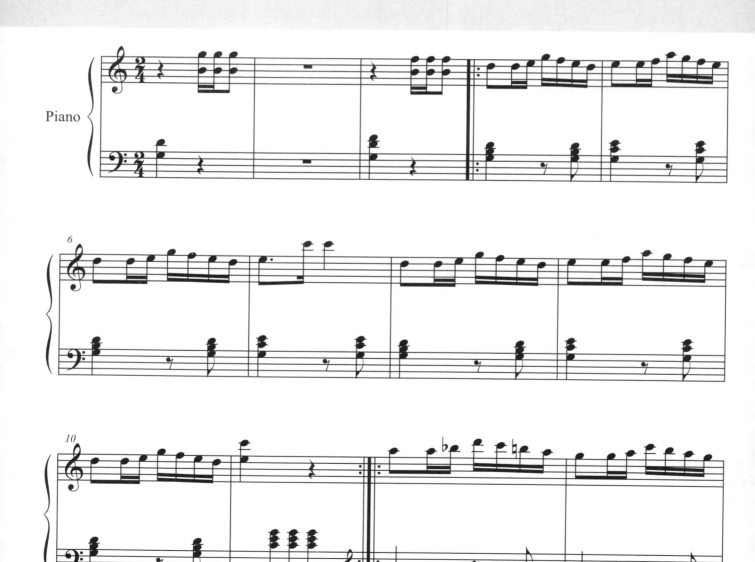

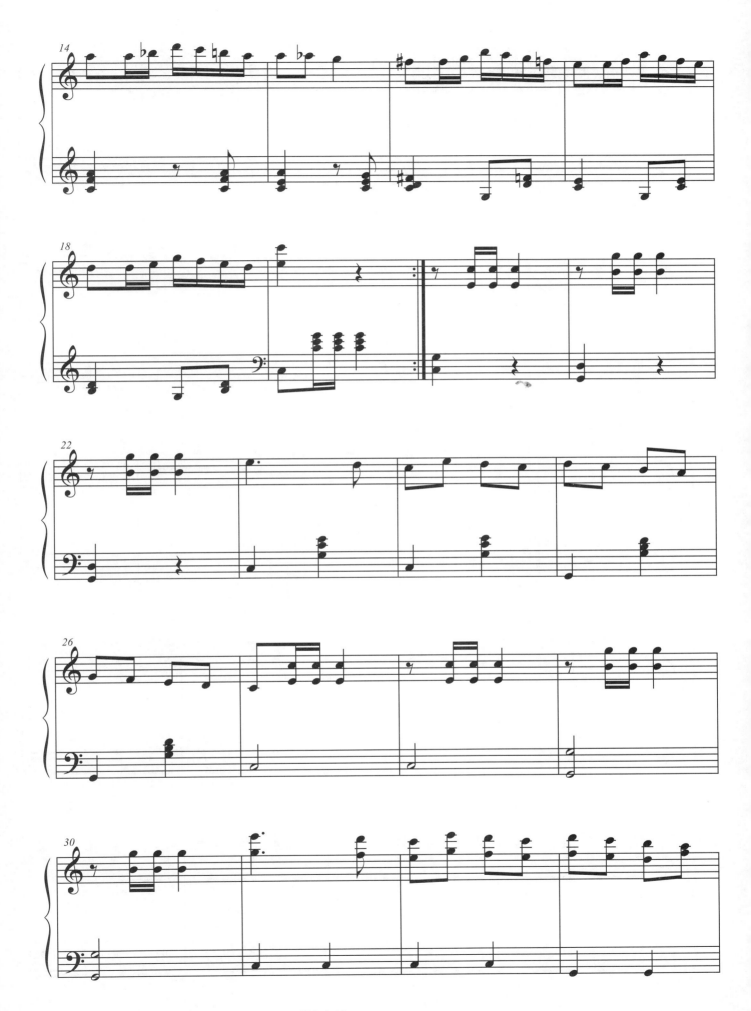

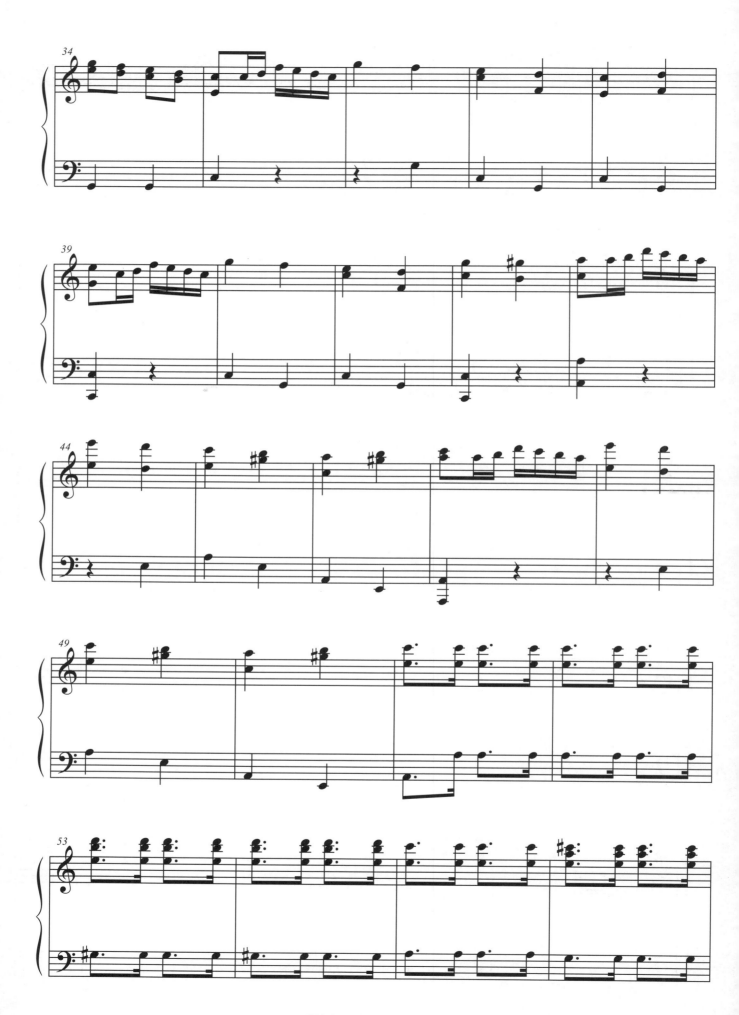

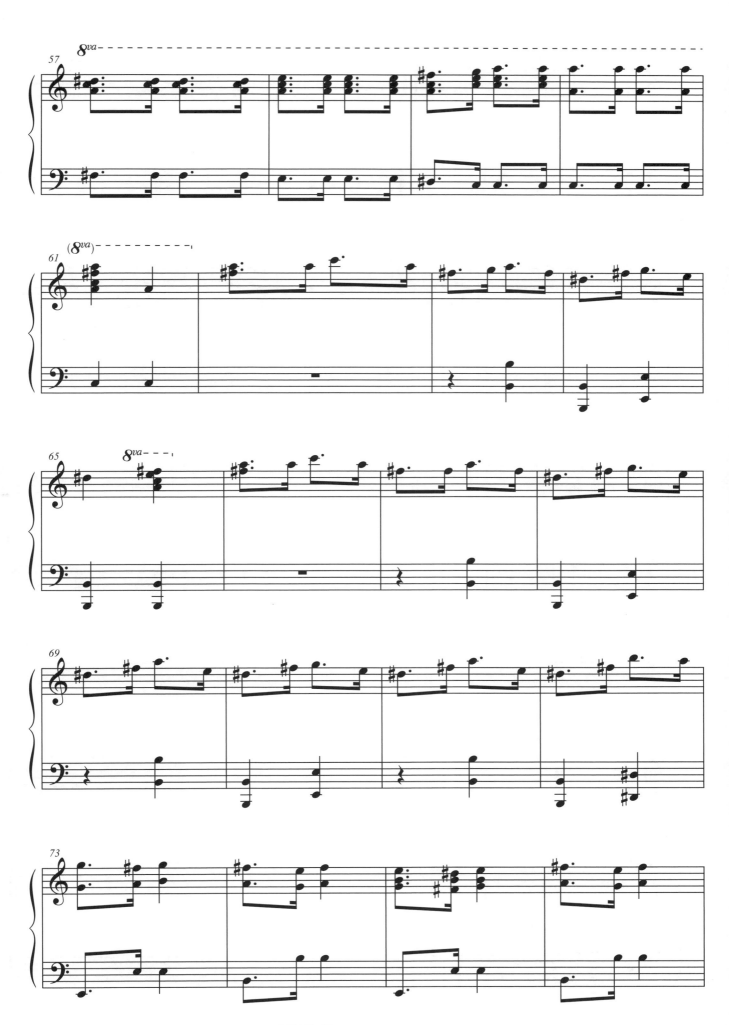

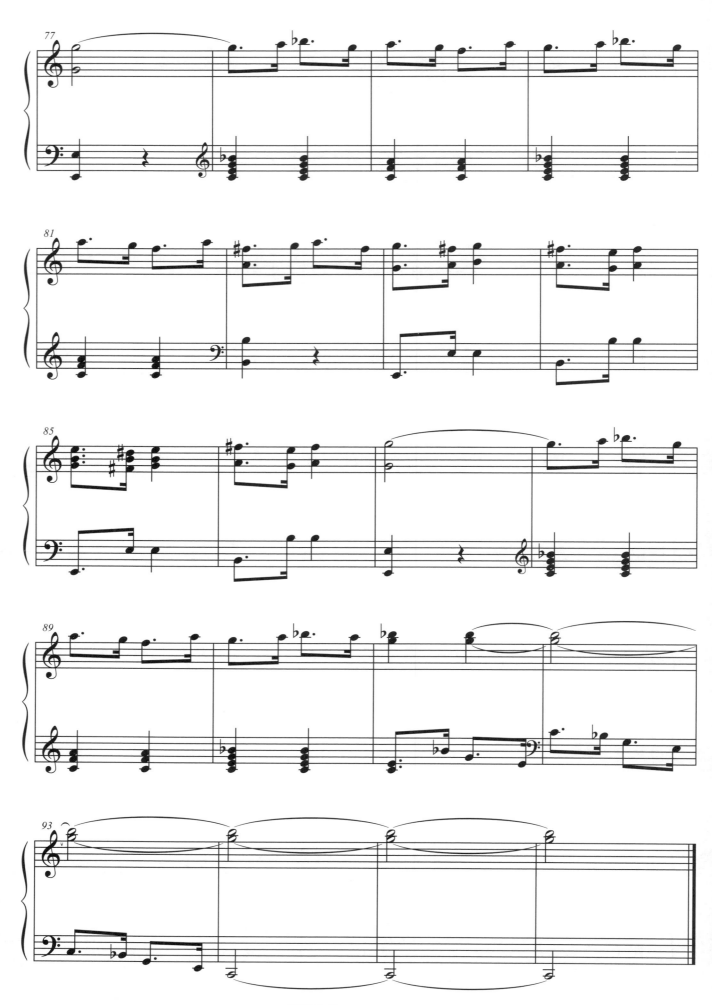

音樂響起‧故事開始……

聽完了熟悉的貝多芬第七號交響曲第一、第四樂章，樂迷們就會知道：爆笑、浪漫而又充滿了優美音樂聲的《交響情人夢》嶄新故事，正式開始了！

2008年，交響情人夢日劇版續集「巴黎篇」大受好評，之後進入電影版的拍攝，製作單位秉持一貫的用心，在歐洲各地尋找最適合入鏡的音樂廳場景。為了給予觀眾最豪華的感受，電影一開始，就秀出了維也納響譽國際的「金色大廳」！

名列世界五大音樂廳之一的「金色大廳」，不僅擁有絕佳的音響效果，耀眼的金色壁飾和雕像，以及華麗的水晶吊燈、古典壁畫，更叫人目不暇給、目眩神馳。世界一流交響樂團──維也納愛樂經常在此演出，每年的維也納新年音樂會，也都選在金色大廳舉行。電影中，千秋王子在金色大廳演出的畫面，可是比照維也納新年音樂會的高規格，鮮花滿布，富麗堂皇。值得一提的是，金色大廳早已被預定到兩年之後，劇組根本不奢望能進去拍攝，無巧不巧，電影拍攝期間，金色大廳正好有一天的演出取消，使得《交響情人夢最終樂章》有幸成為第一部在黃金大廳拍攝的電影！

除了金色大廳，電影也一網打盡巴黎美景，從白天到日落，取景涵蓋了巴黎鐵塔、塞納河、聖母院、巴黎歌劇院、香榭儷舍大道、蒙馬特等，巴黎各大名勝美地，一一呈現在觀眾眼前。沒去過巴黎的人，恨不得馬上飛往浪漫花都朝聖，去過的，會想再去一次，追隨千秋和野田妹的腳步，體驗他們巴黎生活的點點滴滴！

至於千秋王子和野田妹租住的公寓，你猜到是什麼地方嗎？能答對的人，可真是常識豐富了。電影中有著迴旋樓梯的那間公寓，正是台灣駐法國的代表處！它確切的地址是「大學街78號」，就位在著名的奧塞美術館附近，是一棟源自18世紀、歷史悠久的古蹟。千秋的房間，是代表處的國會連絡組辦公室，如今已成了交響迷指定的朝聖地點。有機會到巴黎，不妨拜訪一下千秋和野田妹的家，順便跟這裡的台灣同胞打聲招呼唷！

巴哈・第二號管絃組曲
作品1067 「詼諧舞曲」

Johann Sebastian Bach: Orchestral Suite No.2
BWV1067, Badinerie

千秋偽裝成小提琴手，參加盧馬列管絃樂團的排練，赫然發現這樂團原來是個可怕的樂團！當隨行的法蘭克一點一滴地告訴千秋實情，千秋的臉也愈來愈錯愕……此時一邊響起的配樂，正是這首巴哈的作品。

「詼諧舞曲」是巴哈為小型管絃樂團所寫的第二號組曲當中的第七首，原文是 badinerie，在法文中就是「調皮地嬉戲」，用在音樂上，通常指的是帶有詼諧戲謔舞曲風格，短小的曲子。巴哈在首曲子裡，讓長笛吹奏一連串跳躍華麗的音符，節奏輕快鮮明，又帶有一些幽默的味道。

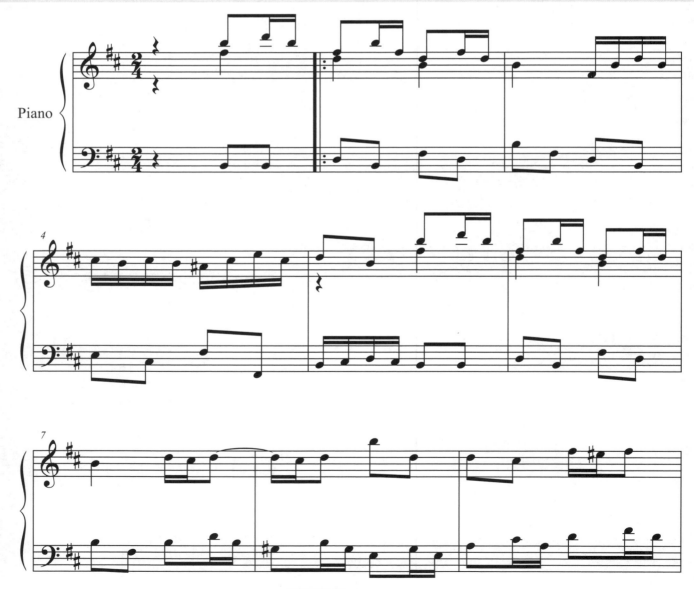

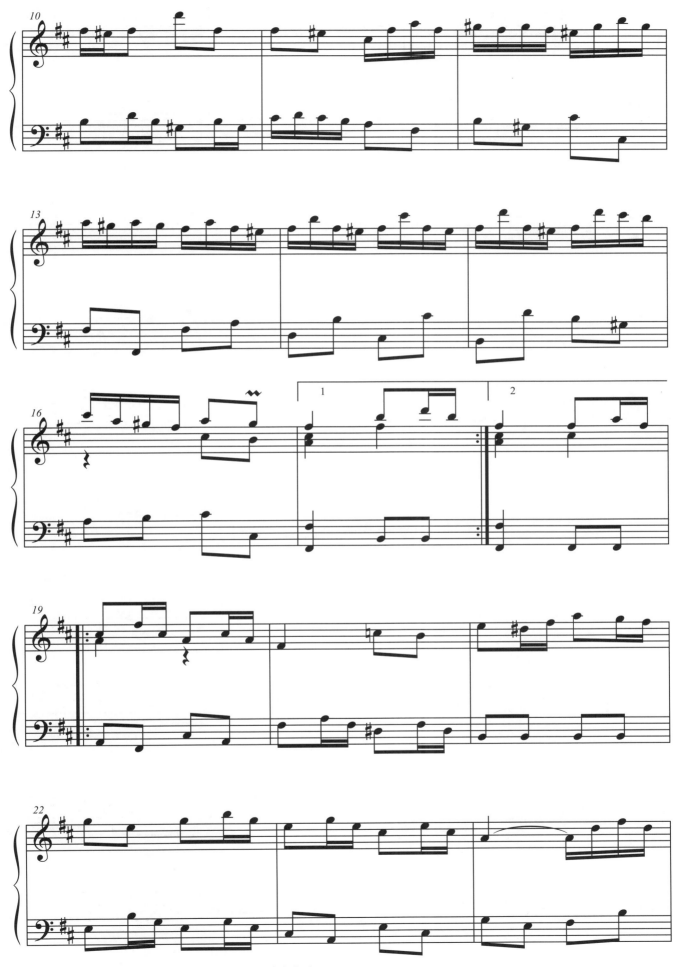

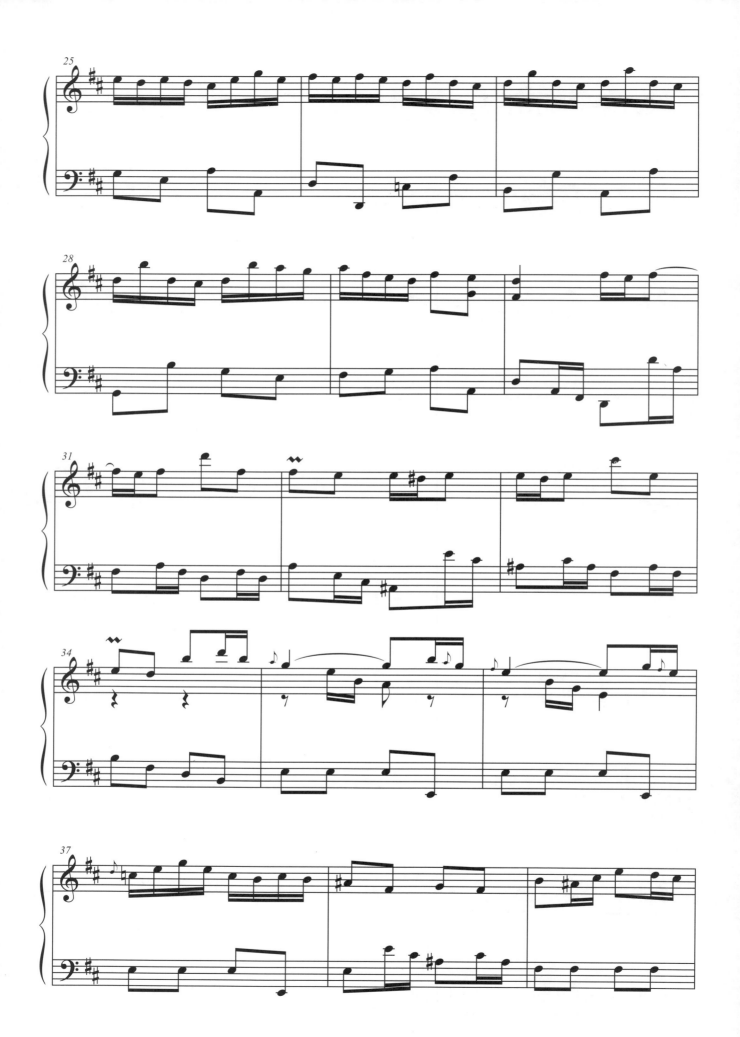

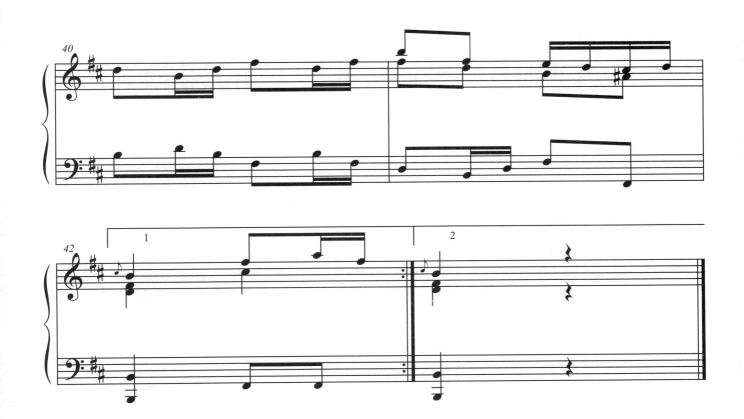

孟德爾頌‧《乘著歌聲的翅膀》

Felix Mendelssohn: On Wings of Song

千秋得知自己被邀請擔任盧馬列管弦樂團的指揮，即將擁有自己的樂團，心情極好地煮了很多美食給野田妹享用，看野田妹在鋼琴前睡著，還貼心地幫她披上外套……看著這樣甜蜜又幸福的畫面，配上的也是一首幸福的歌曲！「乘著歌聲的翅膀」是孟德爾頌最廣受歡迎的歌曲，歌詞唱著：「乘著歌聲的翅膀，將你帶到遠方……讓我們沉浸在愛裡，沉浸在幸福的夢裡。」

主旋律明朗甜美，鋼琴伴奏帶著流動的優美感受，充滿柔情蜜意，一定也要用幸福甜蜜的心情來演奏喔！

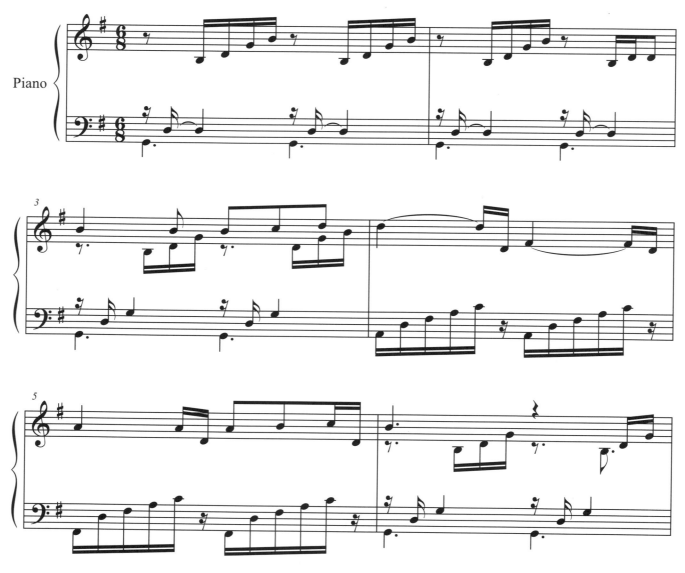

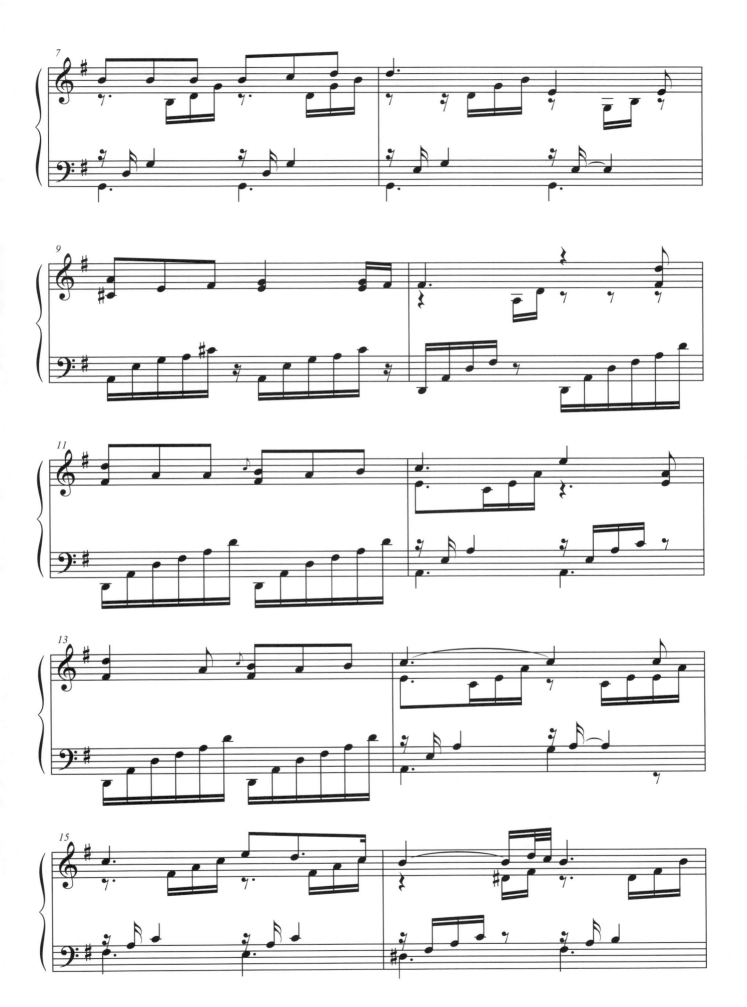

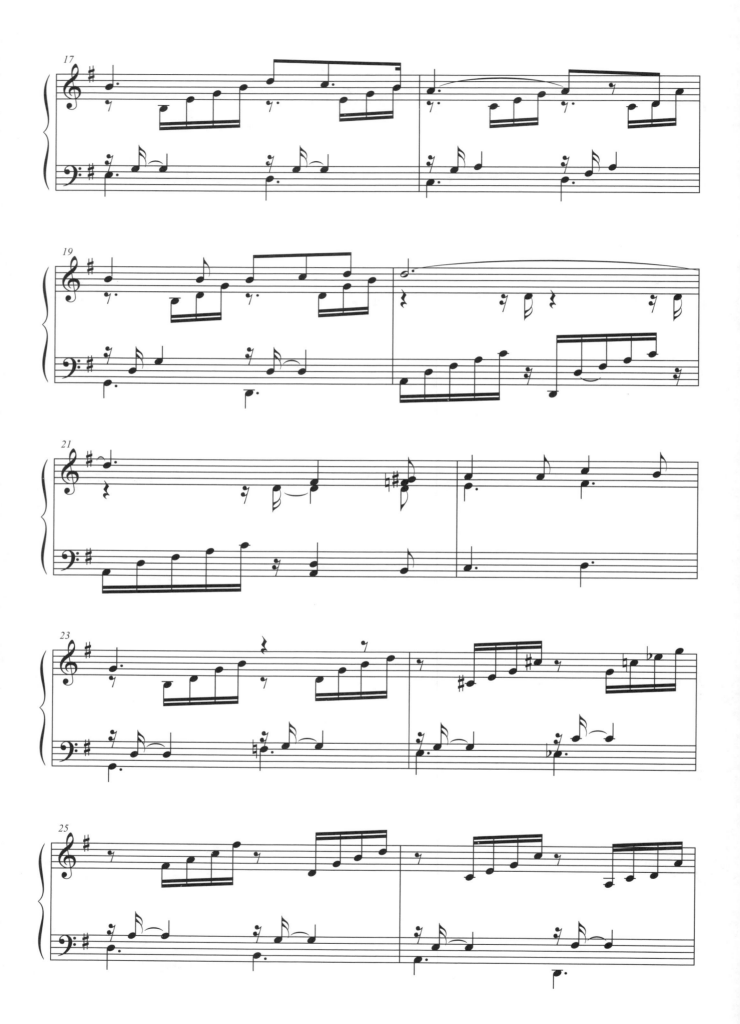

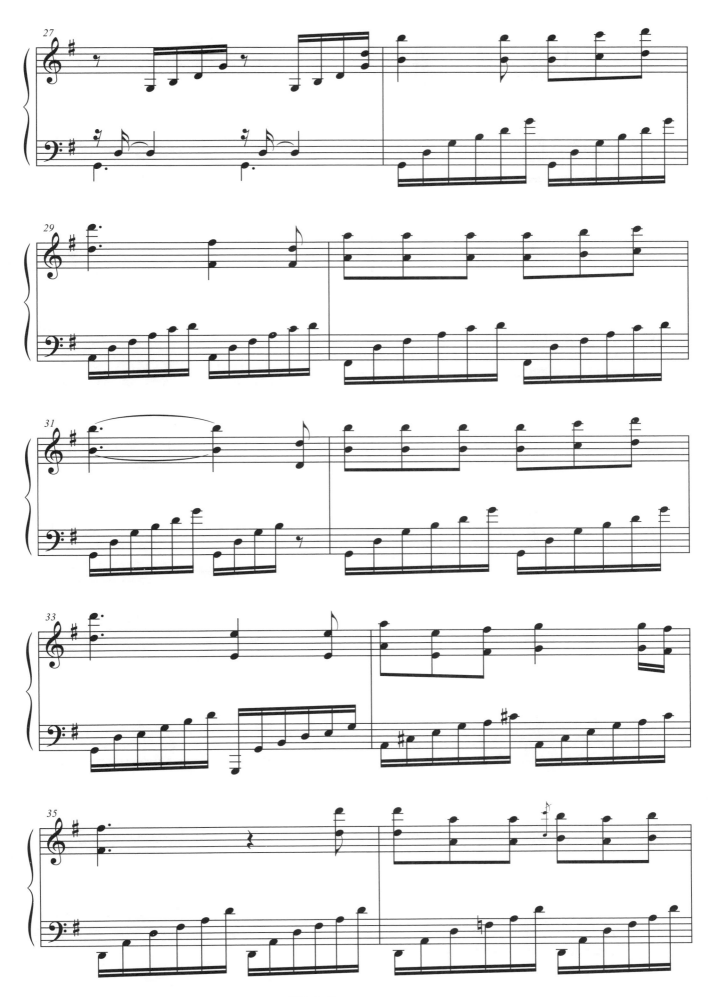

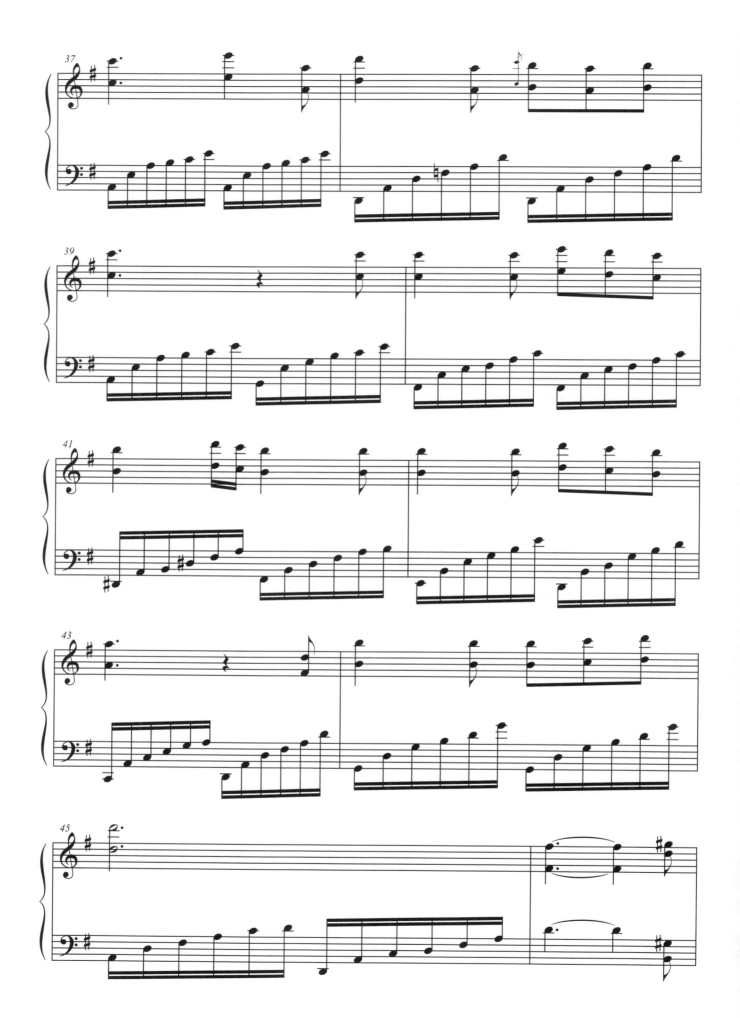

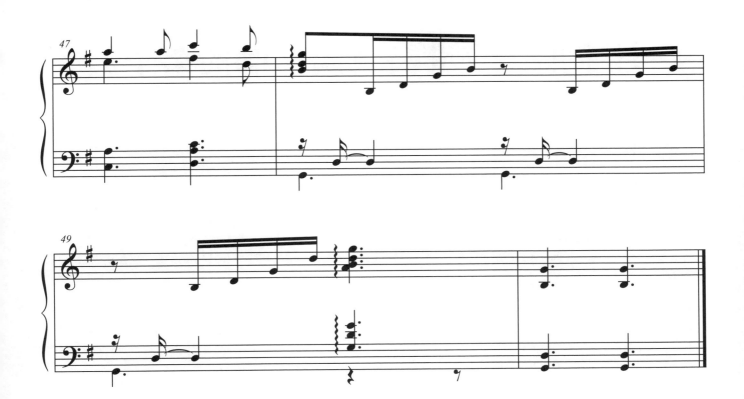

杜卡斯・交響詩《魔法師的弟子》

Paul Dukas: The Sorcerer's Apprentice

千秋在盧馬列管絃樂團的第一場音樂會，演出的就是這首曲子。法國作曲家杜卡斯用音樂說了一個緊張又有趣的故事，一個魔法師的小徒弟，趁著魔法師出門不在家，想試驗自己偷學的咒語。杜卡斯以幽默的管絃樂手法，一段段敘述情節，一開始神秘的咒語主題，像是小巫師準備開始試驗魔法，接著由低音管演奏的俏皮主題，代表著開始努力提水的掃把，隨著魔法主題愈來愈大聲激昂，也表示魔法逐漸失控，鬧水災了！

迪士尼動畫卡通「幻想曲」當中，就是米老鼠飾演這個學藝不精的小巫師角色，畫面搭配上這首曲子，既生動活潑又可愛，讓人忍不住想跟米老鼠一起大喊救命！千秋和休德列杰曼，就像是魔法師和小徒弟，演出時，千秋就像是電影裡的米老鼠一樣手足無措！而在電影中，千秋排練這首曲子時，還交叉了野田妹在公園裡掉進池子，渾身狼狽的畫面，配上這首曲子更增加緊張又爆笑的氣氛！還學不會好好施展音樂的魔法，都被「水」弄得七葷八素，千秋和野田妹都是小巫師！

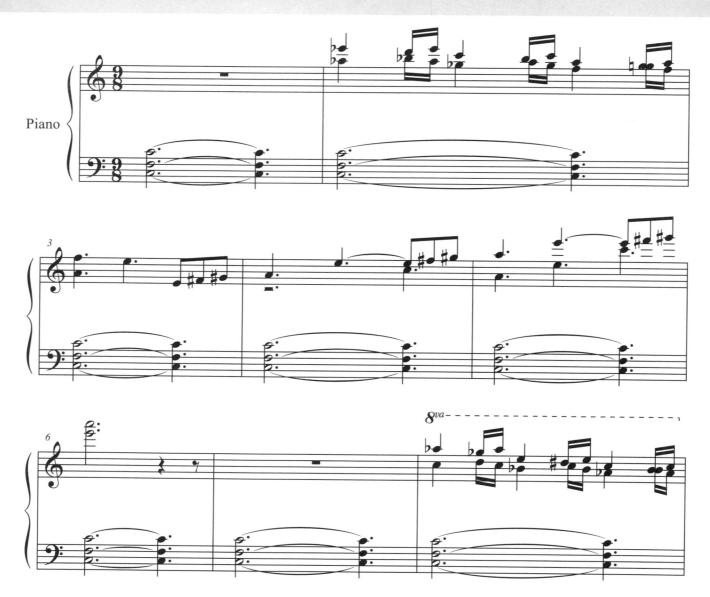

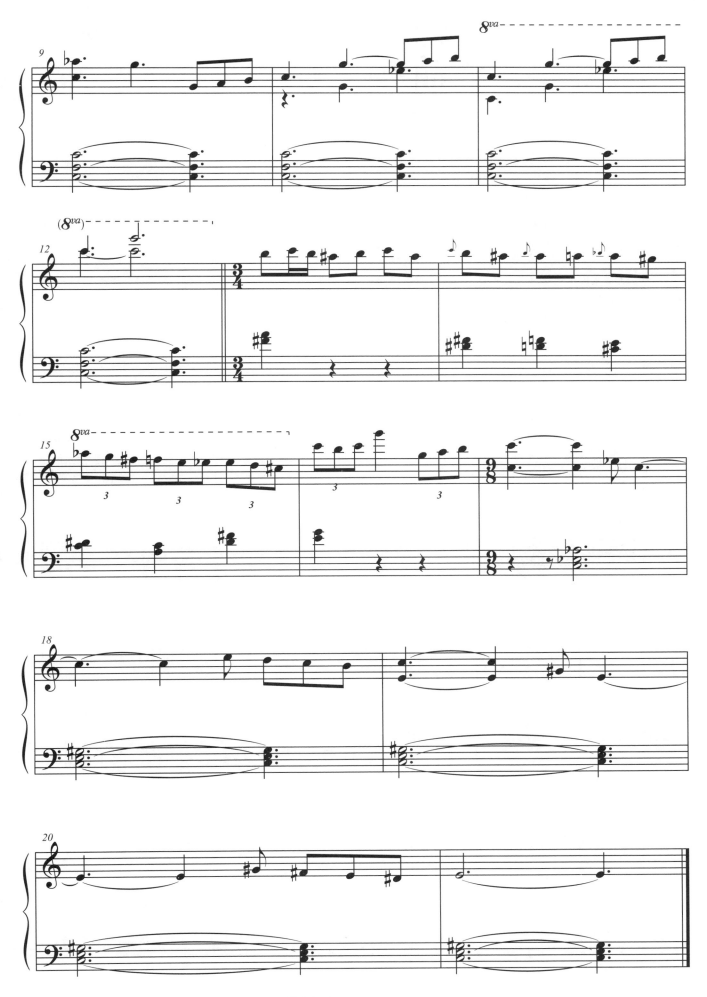

柴可夫斯基·《天鵝湖》芭蕾組曲
作品20 「情景」

Pyotr Ilyich Tchaikovsky: Swan Lake, Op.20, Scene

這段經典的旋律，大概是所有人對於芭蕾舞最直接的聯想吧！當千秋第一次到樂團排練，正想要好好琢磨樂團表現時，一群芭蕾舞女孩衝進了舞台，因為同一個場地，已經輪到了他們使用的時間了！芭蕾音樂「天鵝湖」和「睡美人」、「胡桃鉗」並列為柴可夫斯基最著名的三大芭蕾舞劇，故事情節取材自德國的童話。

一位王子無意間來到天鵝湖畔，愛上了受到魔法控制的天鵝公主，當王子第一次遇見天鵝公主時，雙簧管就吹奏出這段「天鵝主題」。溫柔哀怨的旋律，代表受到魔法控制的天鵝公主，心中的無奈和悲傷。只不過，用在交響情人夢裡當配樂，出現的並不是美麗的天鵝公主，而是一群蹦蹦跳跳的小天鵝！

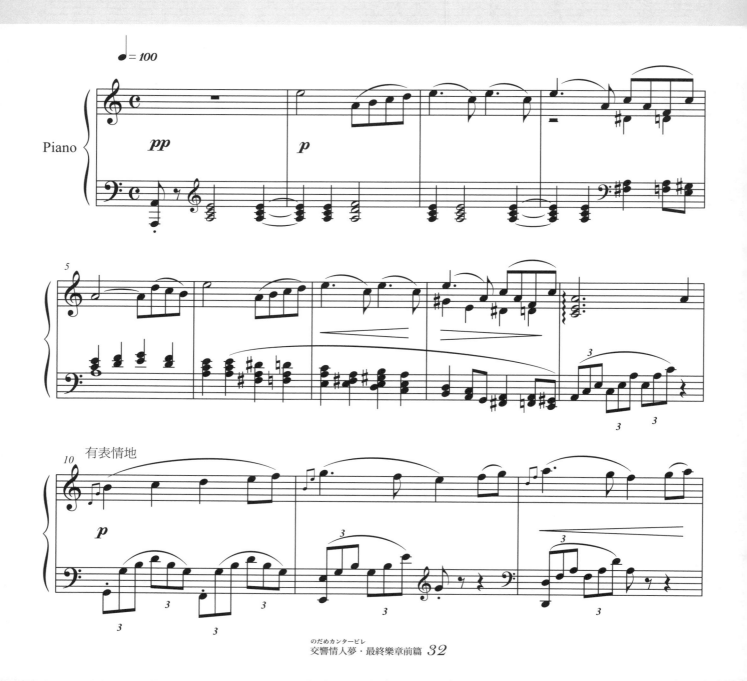

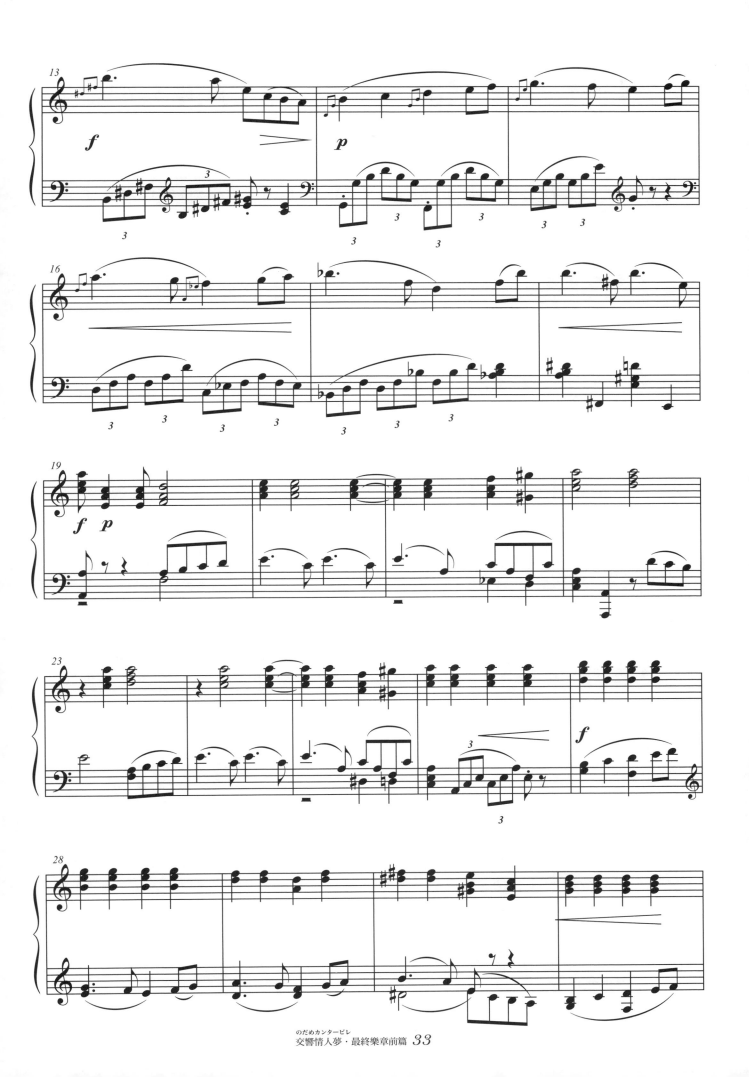

速度加倍

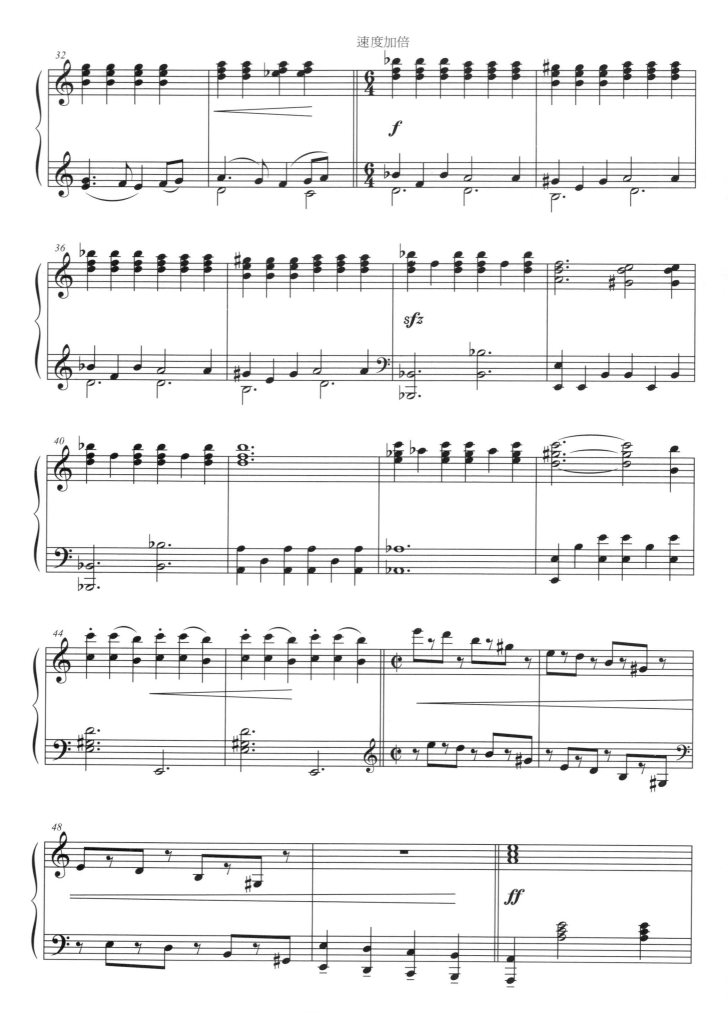

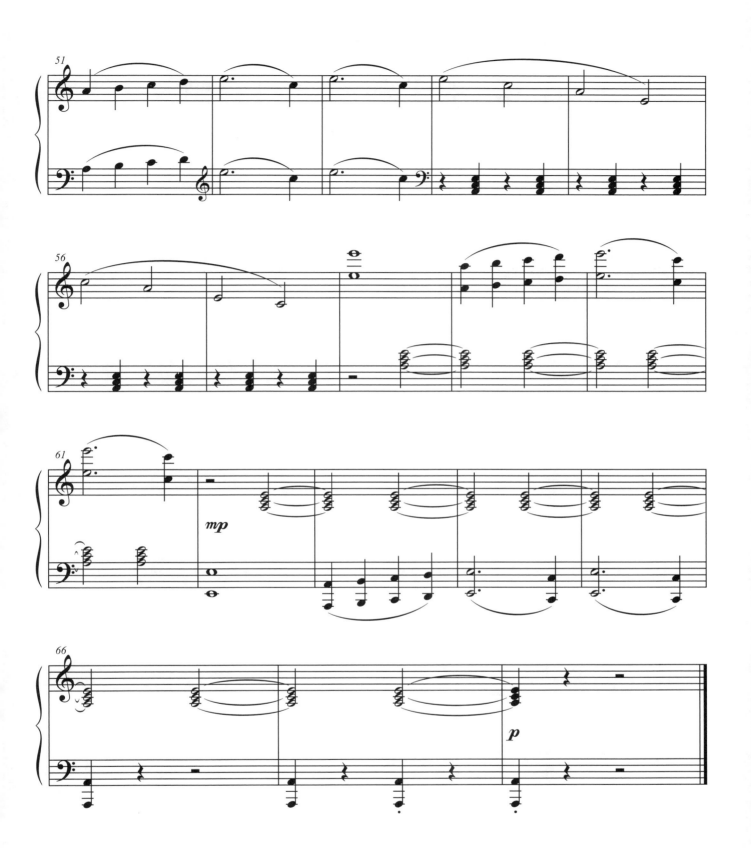

葛利格・《皮爾金》組曲
作品55 「蘇爾維格之歌」

Edvard Grieg: Peer Gynt Suite, Op. 55, Solveig's Song

和盧馬列管弦樂團完成第一次「慘烈」的演出後，千秋和孫蕊、野田妹一同回到住處，沒想到卻忽然殺出了孫蕊的母親，狠狠地給了孫蕊一巴掌。孫蕊被母親抓回家後，千秋和野田妹上網查詢孫蕊的近況，才知道她其實總是強顏歡笑，前來巴黎求學的理由並不單純……這段情境中搭配的，有些感傷的旋律，就是『蘇爾維格之歌』。

挪威作曲家葛利格的戲劇配樂「皮爾金」，是根據挪威文豪易卜生的戲劇所創作，皮爾金是個整天遊手好閒的男子，有一天搶了別人的新娘，又到世界各地流浪冒險，但不管皮爾金到了哪裡，他的家鄉女友蘇爾維格，總是癡癡地等著他回來，從年輕等到白頭。這首『蘇爾維格之歌』，就是每當蘇爾維格想念著皮爾金時，一邊哼唱的旋律，整首歌曲散發著淡淡憂傷，情感卻十分濃厚。

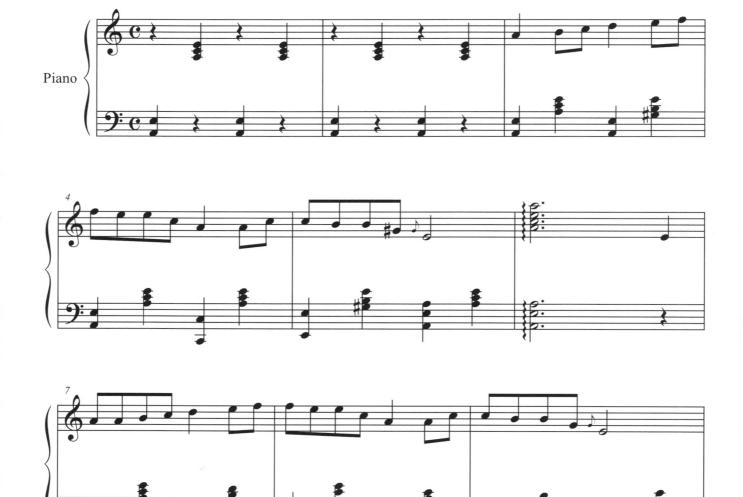

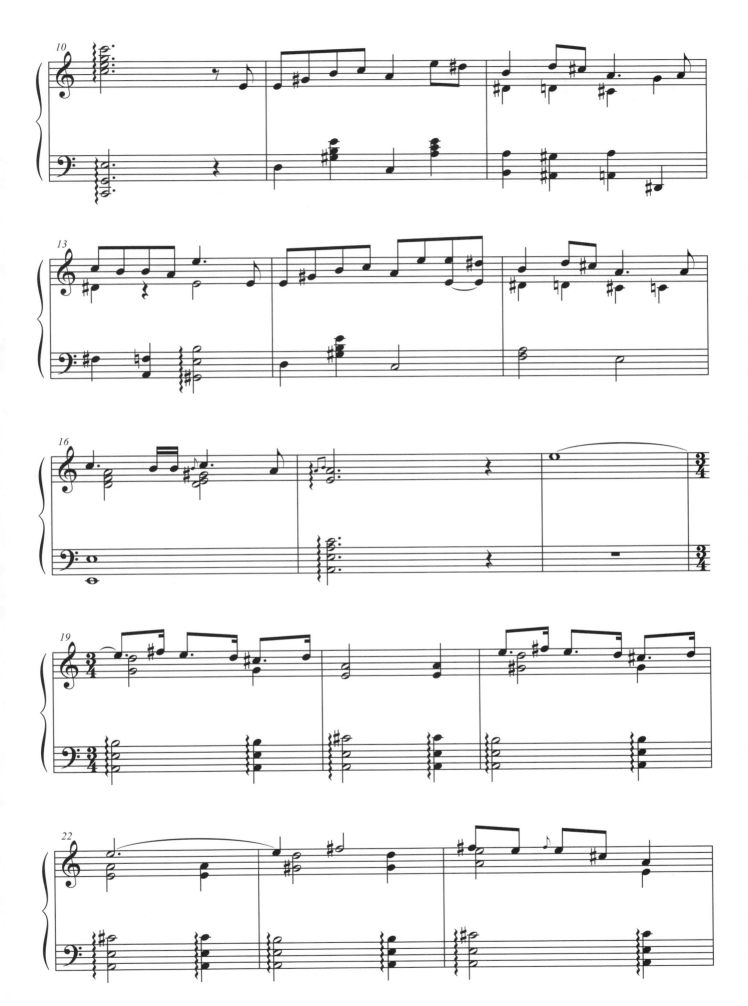

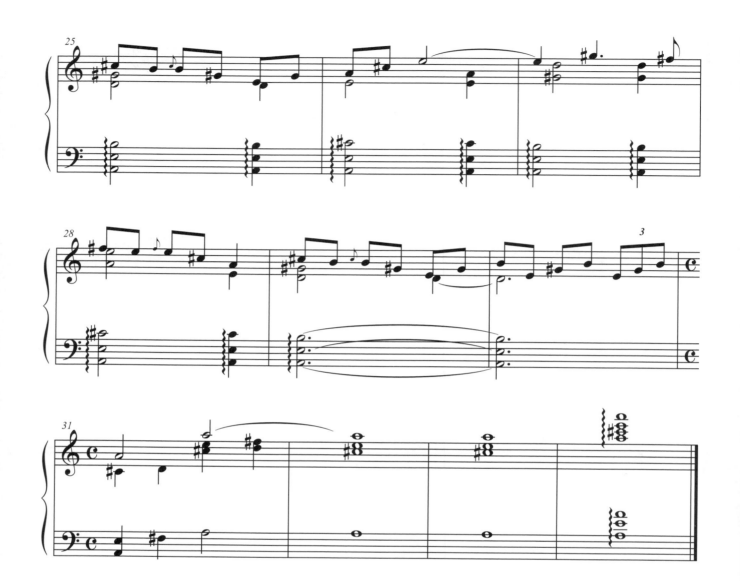

貝多芬・第9號交響曲《合唱》
作品125 第四樂章

Ludwig van Beethoven: Symphony No.9
Op.125, Movement IV

對野田妹來說，除了音樂，快樂的最大泉源，當然就是千秋了。當野田妹接到千秋的邀請，演奏波麗露當中的鋼片琴時，配合著「快樂頌」的歌聲，野田妹到處灑著昭告世界的傳單，飛上了巴黎鐵塔、聖米歇爾山，坐著旋轉木馬，最後到了變態森林……導演特別融入了色彩鮮豔的動畫，畫面熱熱鬧鬧，就像是這首音樂人聲搭配上合唱的感覺，也充分表現了野田妹極度的狂喜！

貝多芬在這首最被世人推崇的第九號交響曲中，想要討論的是一個很簡單也很深奧的問題---「快樂是什麼？」第四樂章，他用了詩人席勒的詩「快樂頌」，告訴大家他認為真正的快樂，就是人們不分彼此互相關愛。我們熟悉的快樂頌旋律，由樂團以不同的樂器編制輪流演奏，人聲也以獨唱、重唱、合唱的方式重複卻又帶著變化。到了最後，管絃樂和人聲合唱融合成一片廣大的音樂海洋，撲天蓋地而來，就像是貝多芬想表達的「四海一家」，不分彼此的理念！鋼琴可以說是一人的管絃樂團，演奏時可以想像自己就率領著樂團，演奏出氣勢澎湃的感覺喔！

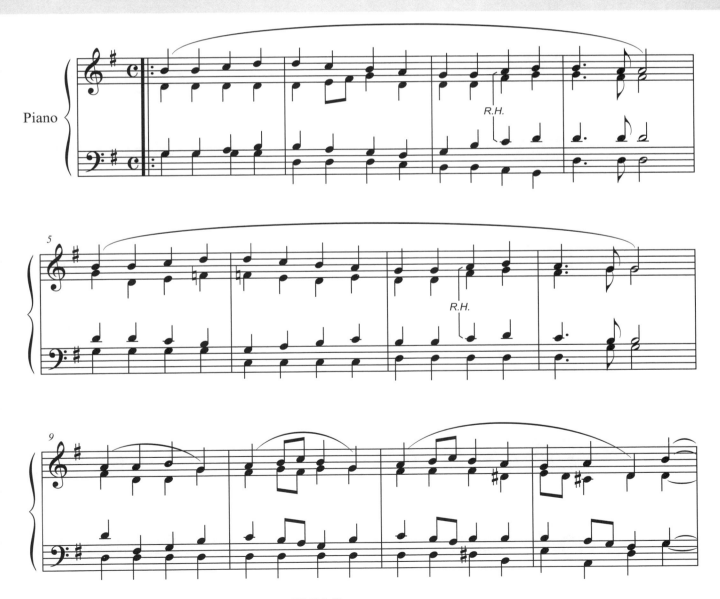

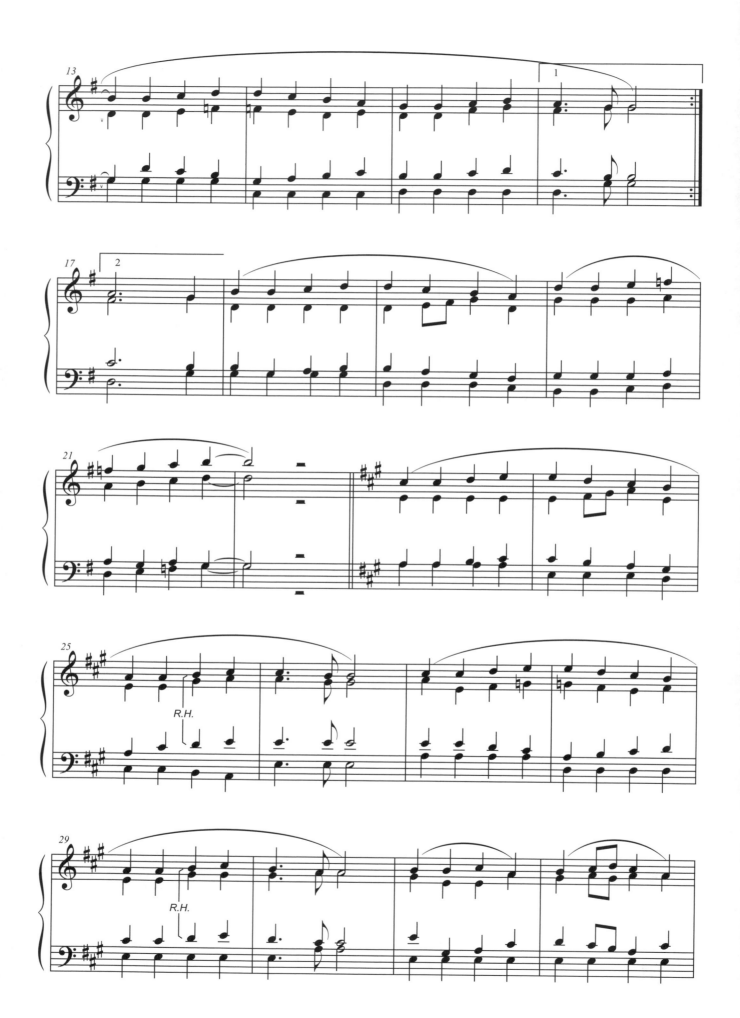

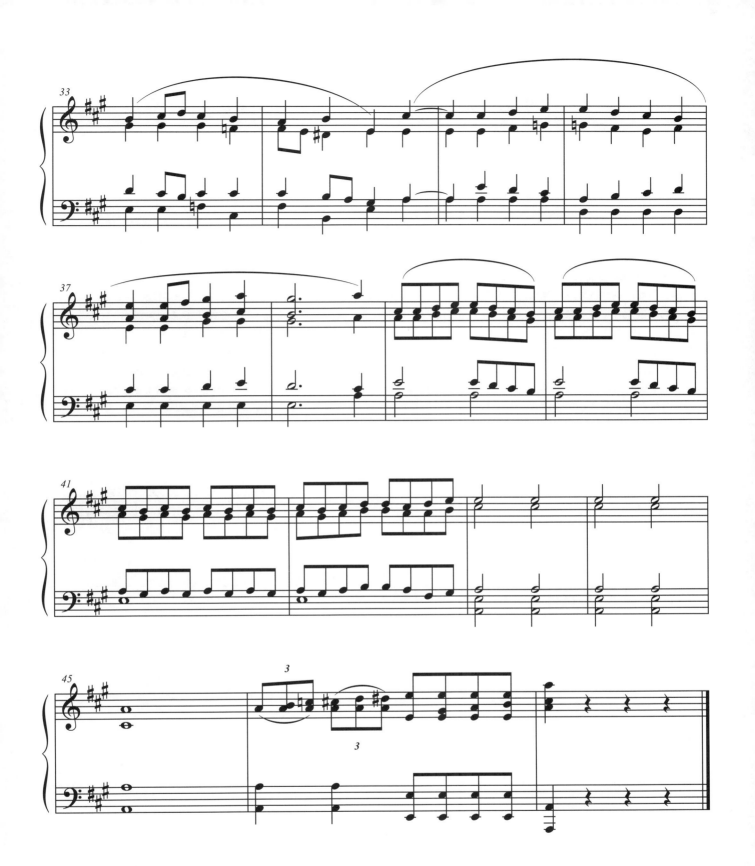

拉威爾 · 《波麗露》

Maurice Ravel: Bolero

要形容法國作曲家拉威爾的這首「波麗露」很簡單，那就是「重複，重複，再重複」！幾個小節的旋律，靠著重複就能變成十五、十六分鐘的曲子。拉威爾先讓小鼓打出一段舞蹈的節奏，然後以這個節奏為底，配上長笛吹出幾個小節，帶有異國風味的旋律。之後，這段旋律開始重複，每重複一次，就換一種樂器演奏，獨奏、重奏、團體合奏都有，但不管樂器的排列組合為何，小鼓的節奏都不變。隨著樂曲的進行，演奏的樂器編製愈來愈大，力度愈來愈強，音樂的氣氛也愈來愈熱烈。

因為這首曲子讓許多樂器輪流單獨上場，也成了樂團的「照妖鏡」一只要演出實力不佳，練習不夠多，馬上就會現原形！電影中千秋和盧馬列管弦樂團首次合作演出，沒進入狀況的團員把這首曲子演出得慘不忍睹，非常有「笑」果！順道一提，在這首曲子中原本該是野田妹擔任演奏的「鋼片琴」，是一種類似小型鋼琴的鍵盤樂器，音色非常夢幻，如果演奏波麗露卻少了鋼片琴，音響效果可是會差很多，所以千秋才會要樂團經理不論如何，都要找到一個人來演奏囉！

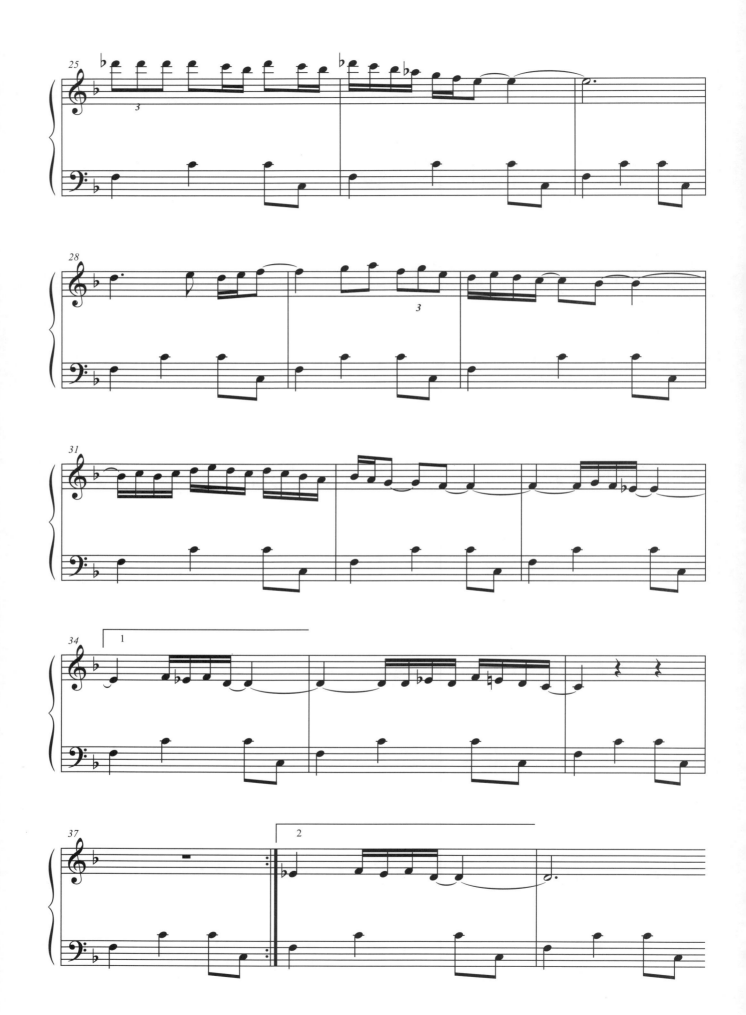

我要跟學長一起努力，
　成為樂壇黃金情侶檔！

故事進行到這裡，在「盧馬列交響樂團」腹
背受敵、四面楚歌的千秋王子，即將跨入嶄
新的境界，透過樂手的公開甄選，與樂團裡
最難搞的小提琴首席建立起微妙的默契，準
備攜手帶領樂團，朝著美好的未來前進。

看著千秋一步步建立起樂壇的聲望與地位，
一心要追上愛人的野田妹更加發憤圖強，努
力練習期末考試的曲目：莫札特 K.331鋼琴奏
鳴曲之「土耳其進行曲」。電影中有許多重
要的鋼琴曲，但在前篇裡出現的不多，主要
集中在「公寓尬琴」那一幕，大家分別會聽
見野田妹的莫札特「土耳其進行曲」，金髮
男法蘭克彈奏的蕭邦「小狗圓舞曲」，以及
塔尼亞指尖流瀉出磅礡澎湃的蕭邦「革命練
習曲」。雖然原聲帶中僅收錄了「土耳其進
行曲」，本書仍將兩首蕭邦一次收錄進來，
好讓造詣夠高的樂迷朋友有機會大顯身手。

等不及看電影後篇的粉絲們，則可先聽聽已
發行的電影原聲帶，熟悉一下即將出現的幾
首重要曲目（蕭邦鋼琴協奏曲、貝多芬鋼琴
奏鳴曲等等），期待野田妹接下來的精采演
出！

千秋指揮的「盧馬列交響樂團」演出場地
「卜浪歌劇院」（Theatre Blanc），其實是斯
洛伐克的「Reduta音樂廳」，目前是斯洛伐克
交響樂團的大本營，內部裝潢美崙美奐，你
絕對猜不到，它居然是由放玉米的穀倉改建
而成的！

電影當中，「盧馬列交響樂團」的團員為了
生活，除了從事音樂工作，紛紛在職場上兼
差，可說身懷數項絕技、一人分飾多角。有
趣的是，劇組找來的演員，剛好也有這樣的
人物。電影中戲份吃重的靈魂人物──盧馬
列交響樂團首席小提琴手，原來是一位德國
人，正職是貿易公司的翻譯，不但語言能力
過人、充滿了演戲的細胞，還能拉一手悠揚
的小提琴，多才多藝、十分稱職。

至於盧馬列交響樂團的團員，劇組找來捷克
波爾諾愛樂管弦樂團（Brno Philharmonic）跨
刀，由音樂家飾演音樂家，自然入木三分。
好笑的是，這群金髮碧眼的外國演員，從頭
到尾講的可都是日文呢。

莫札特・第11號鋼琴奏鳴曲
作品331 第三樂章「土耳其進行曲」

Wolfgang Amadeus Mozart: Piano Sonata No.11
K.331, Movement III, 'Turkish March'

這首野田妹用來準備晉級考試的曲子，是莫札特鋼琴奏鳴曲中知名度最高的作品之一。野田妹把曲子彈得生動活潑，灑滿了珍珠般的煙火！莫札特所處的古典時期，歐洲剛接觸到土耳其軍隊的威力，還有土耳其軍隊特有提振士氣的軍樂隊，因此作曲家們常會在樂曲裡融入一些想像中的土耳其異國風情。

這首鋼琴奏鳴曲第三樂章「土耳其進行曲」，以A、B、C三段不同特色的旋律組成，並且以A-B-C-B-A-B這樣的順序來出現，也就是所謂的「輪旋曲」的作曲方式。其中的B段，就是帶有土耳其風的段落，莫札特要演奏者彈出像是敲打般的節奏，就像是模仿土耳其軍樂隊演奏時，特別會加重的「咚咚咚」的鼓聲，讓人一聽就難忘。也難怪在電影上會出現了玩具熊打鼓，和野田妹一起在音樂世界中同樂囉！

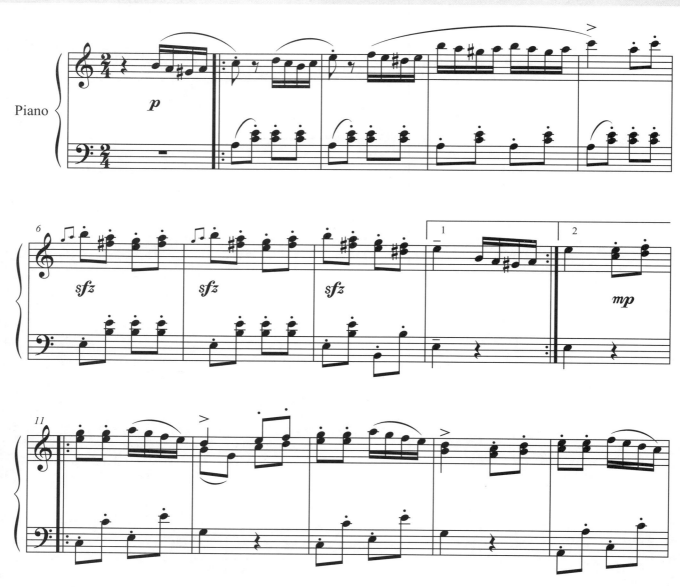

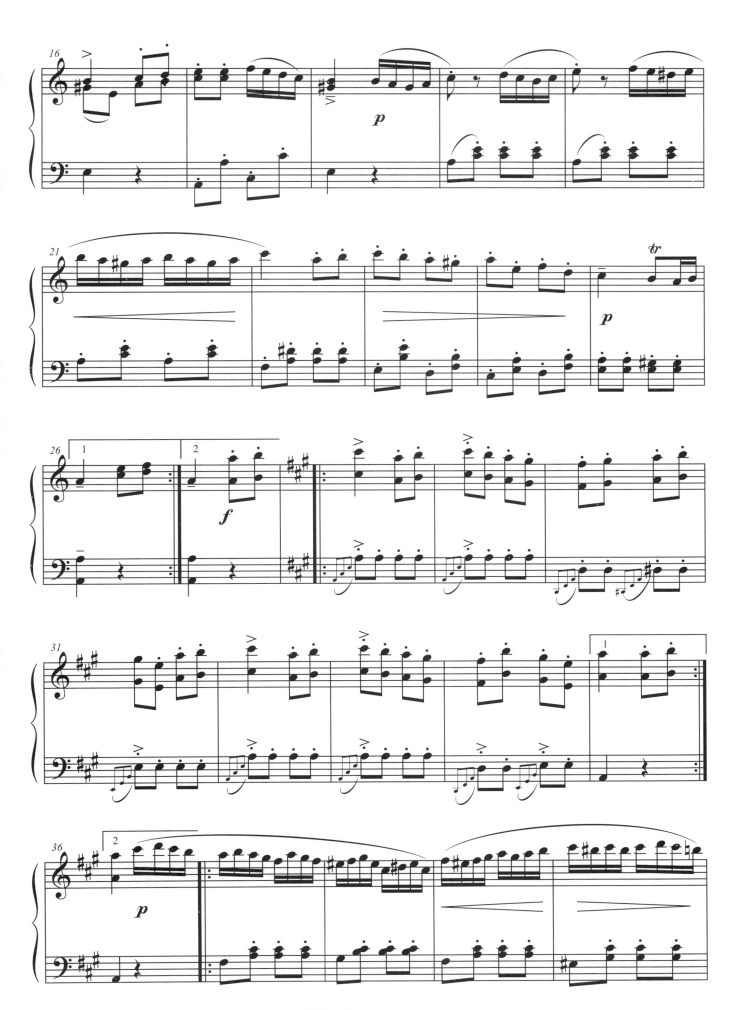

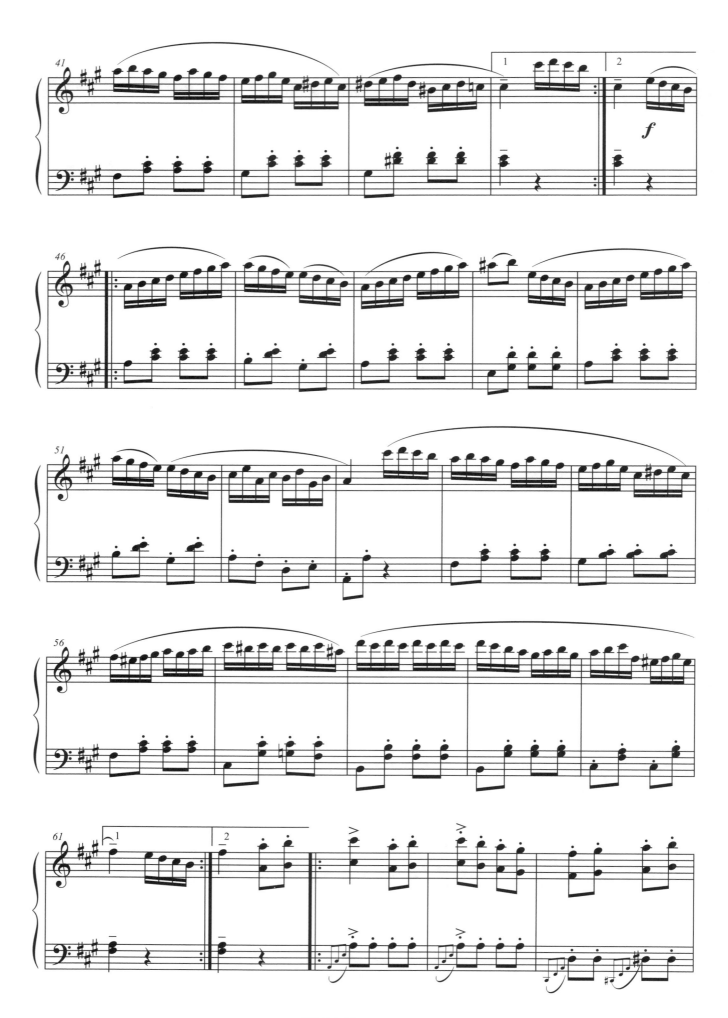

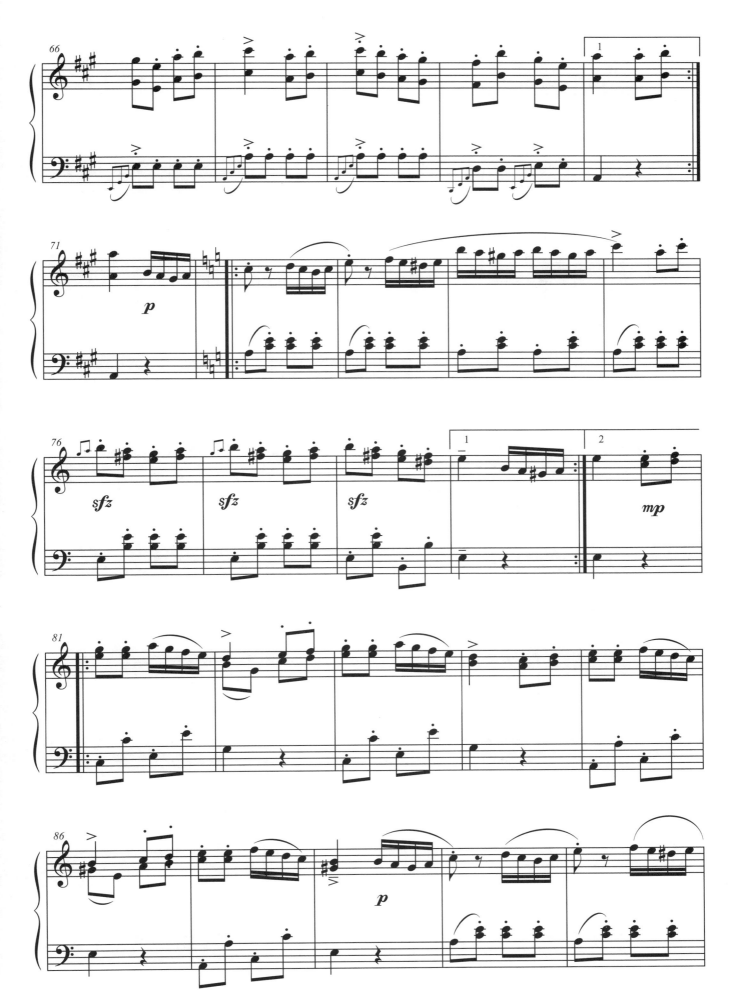

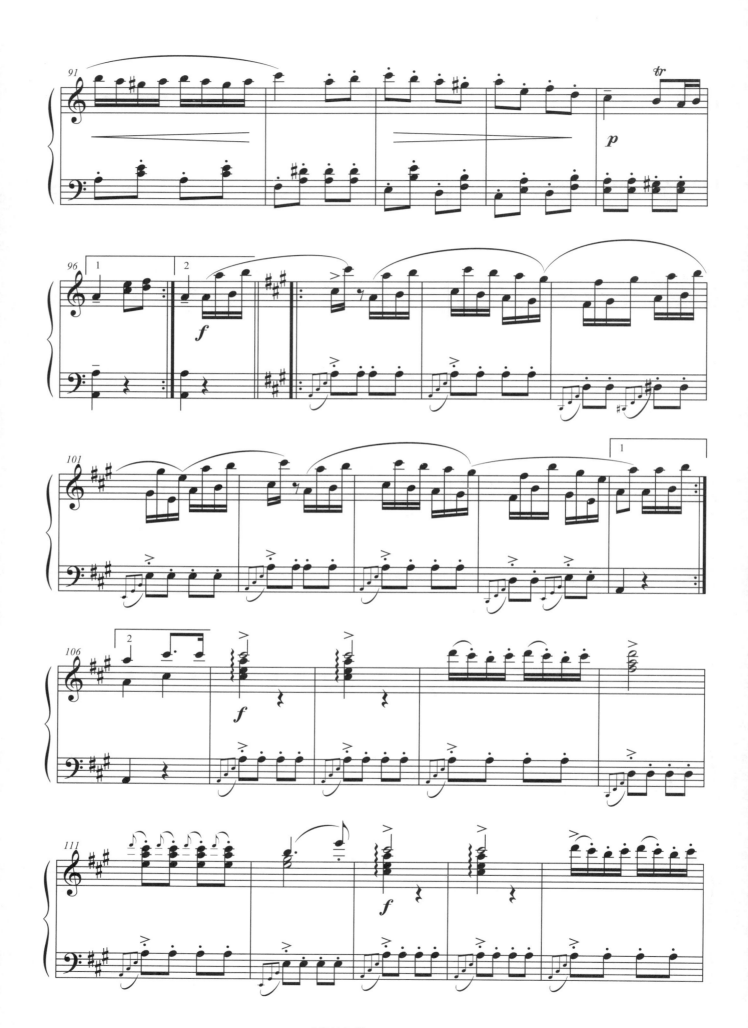

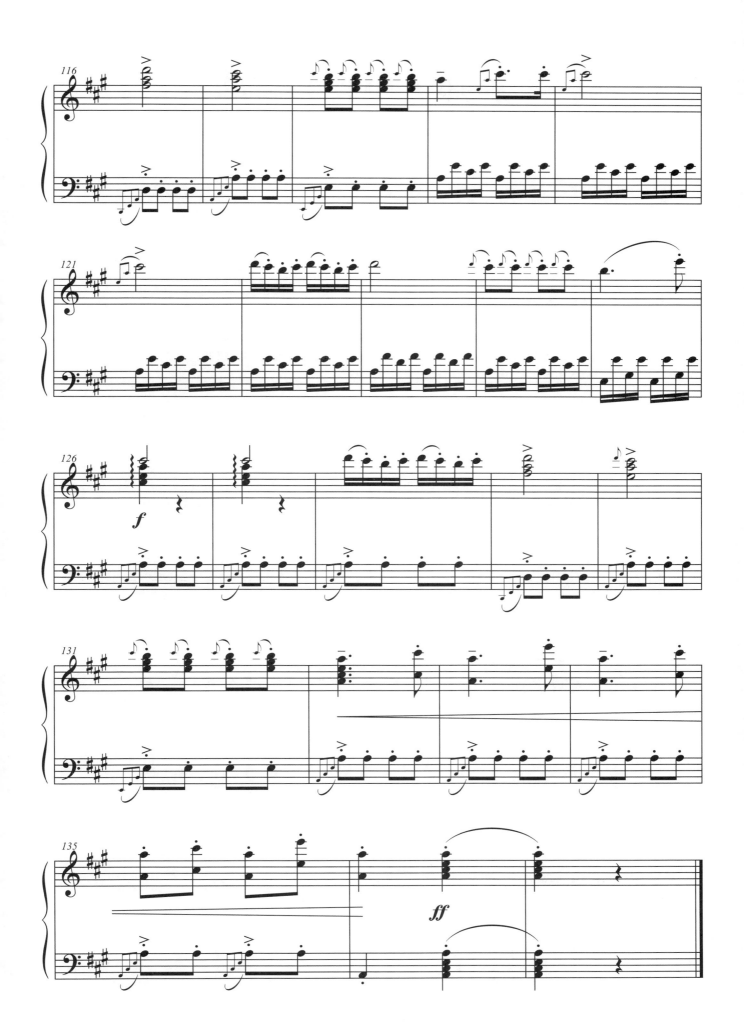

蕭邦‧小狗圓舞曲

Frederic Chopin: Minute Waltz
Op.64, No.1

千秋正在房間裡專心讀譜，準備樂團演出，同棟公寓裡的大家，也正如火如荼地準備學校的晉級考試。法蘭克努力地練習，塔妮亞聽到了也不甘示弱地加入，琴音隔空交火好不熱鬧，卻也苦了千秋！法蘭克當時所彈的就是這首「小狗圓舞曲」，據說蕭邦的創作靈感來自於女友喬治桑養的一隻小狗。

這隻小狗有個很特別的習慣—喜歡追著自己尾巴團團轉，蕭邦於是就把這樣有趣的情景寫成了「小狗圓舞曲」。這首曲子通常都以很快的速度來彈奏，還要表現出像是小狗追著尾巴繞圈圈，不停轉動的樣子。因為整首曲子演奏完大概只有一分多鐘左右，所以又有「一分鐘圓舞曲」的暱稱，在蕭邦的圓舞曲當中，非常地著名。

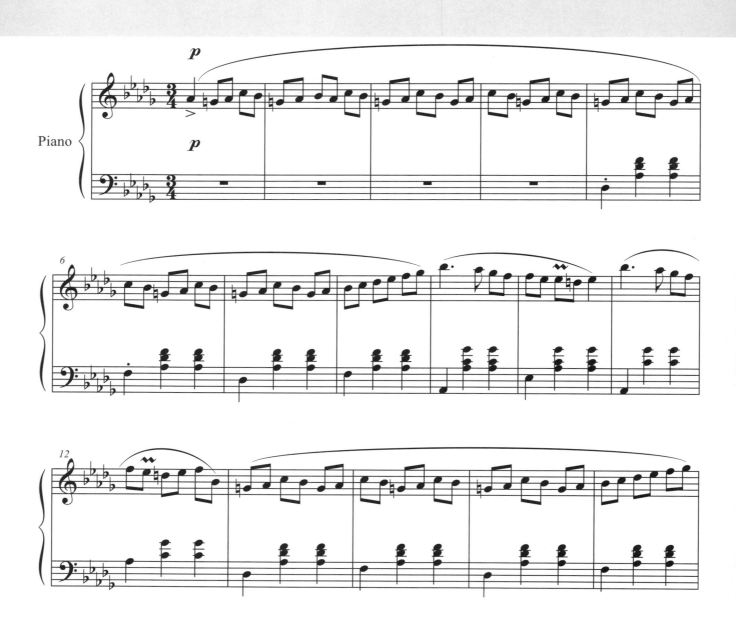

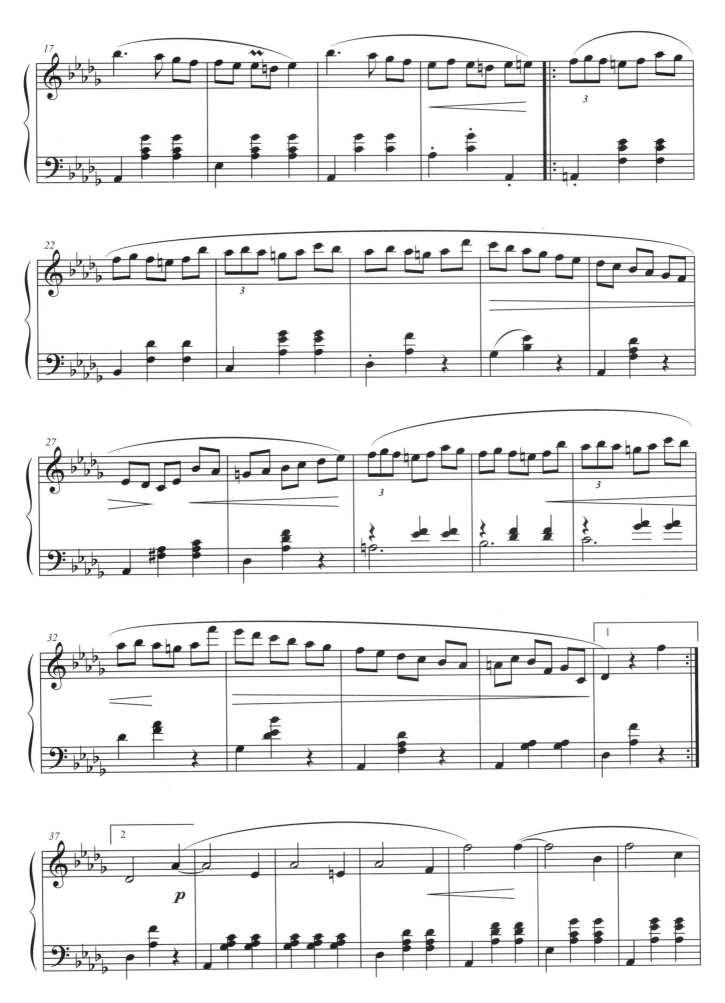

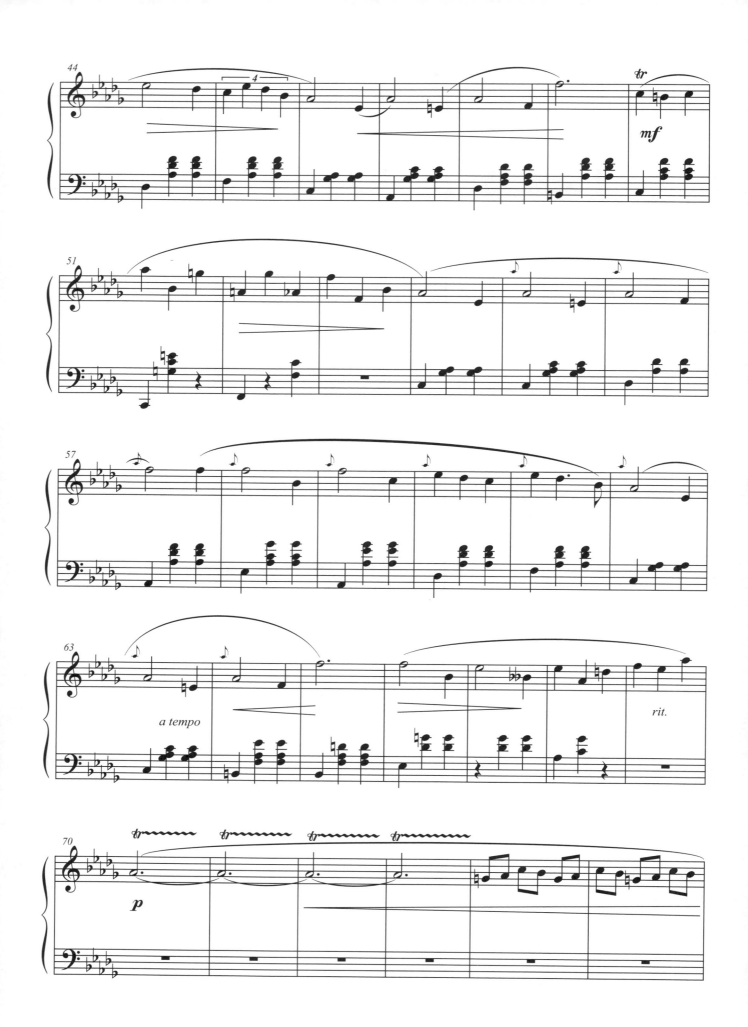

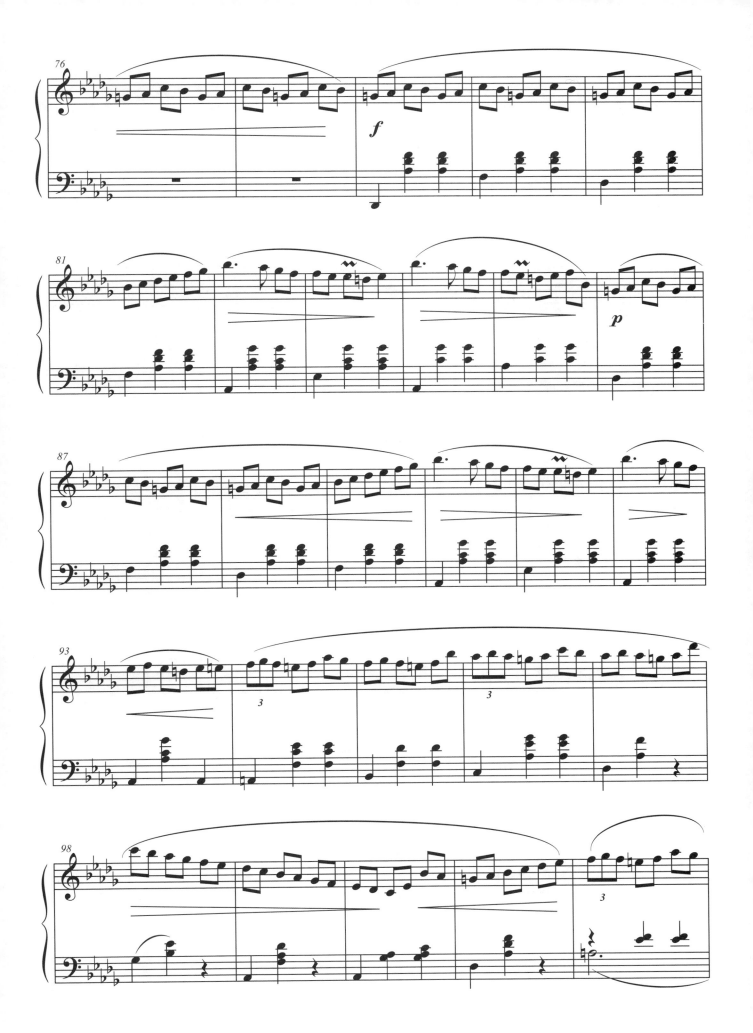

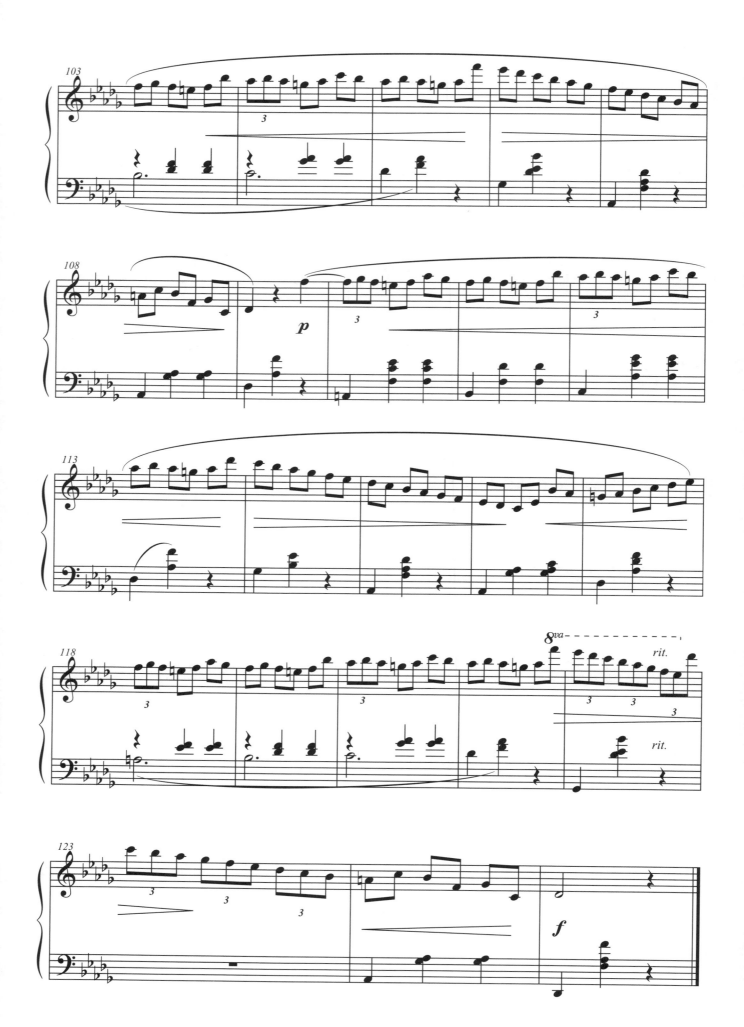

蕭邦‧「革命」練習曲

Frederic Chopin: Revolutionary Etude
Op.10, No.12

蕭邦的「小狗圓舞曲」非常適合性格天真活潑的法蘭克，而塔妮亞則是以性格濃烈的蕭邦「革命」練習曲來和法蘭克對尬！「革命」練習曲的創作背景，要回到蕭邦二十一歲那年，當時蕭邦已經離開家鄉波蘭，從維也納前往巴黎的途中，聽到了俄國軍隊攻佔波蘭首都華沙的消息。

蕭邦想像家鄉的同胞、親人和朋友，正受到俄國軍隊的迫害，悲憤之餘，將所有的情緒宣洩在琴聲中，寫下了「革命」練習曲。

這首樂曲先是以石破天驚的和絃開場，隨後音階不停地上下來回，就像是蕭邦波濤洶湧的情緒。雖然體弱多病的蕭邦，無法上前線和敵人對抗，他卻以這首「革命」練習曲向俄軍宣告，波蘭的尊嚴，絕對不容侵犯！

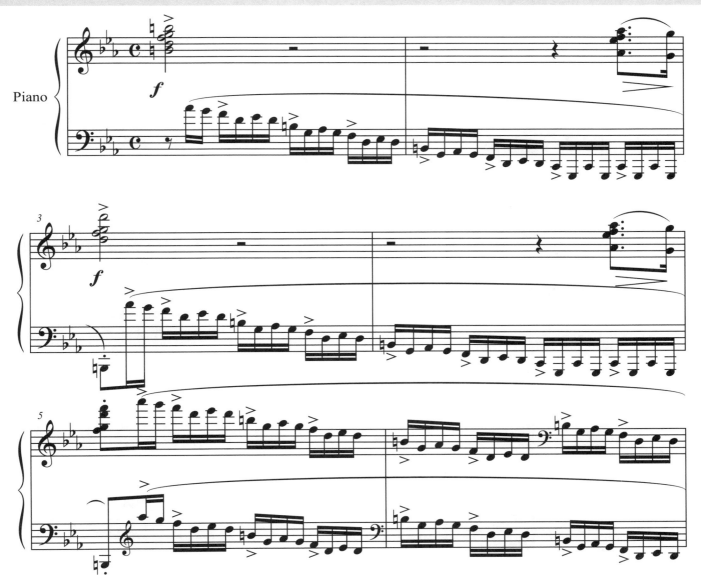

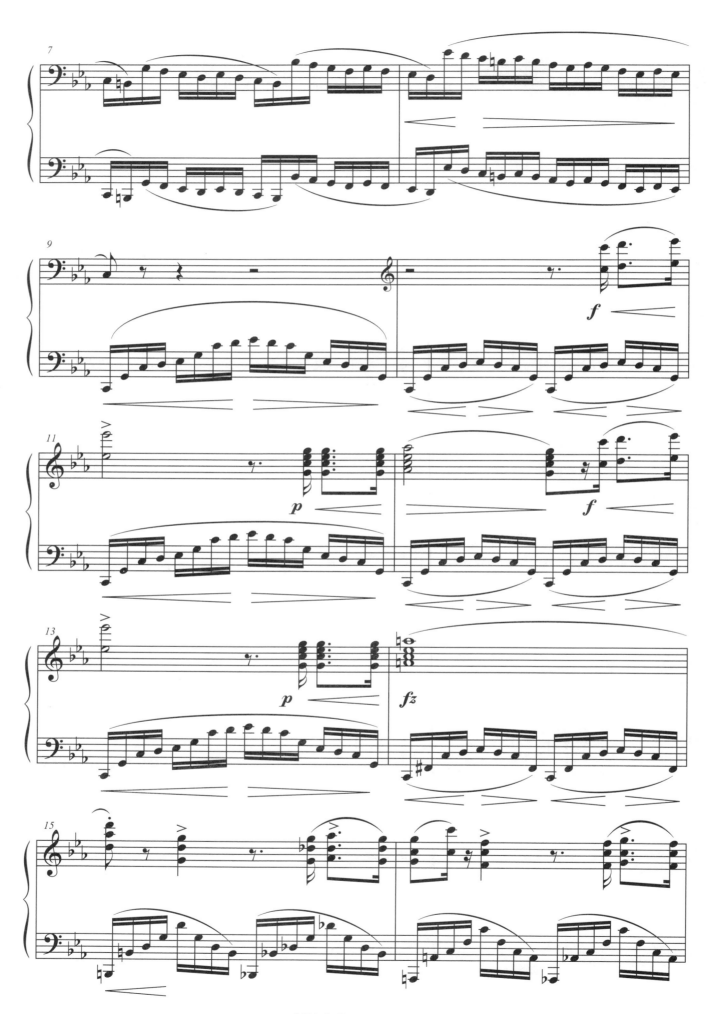

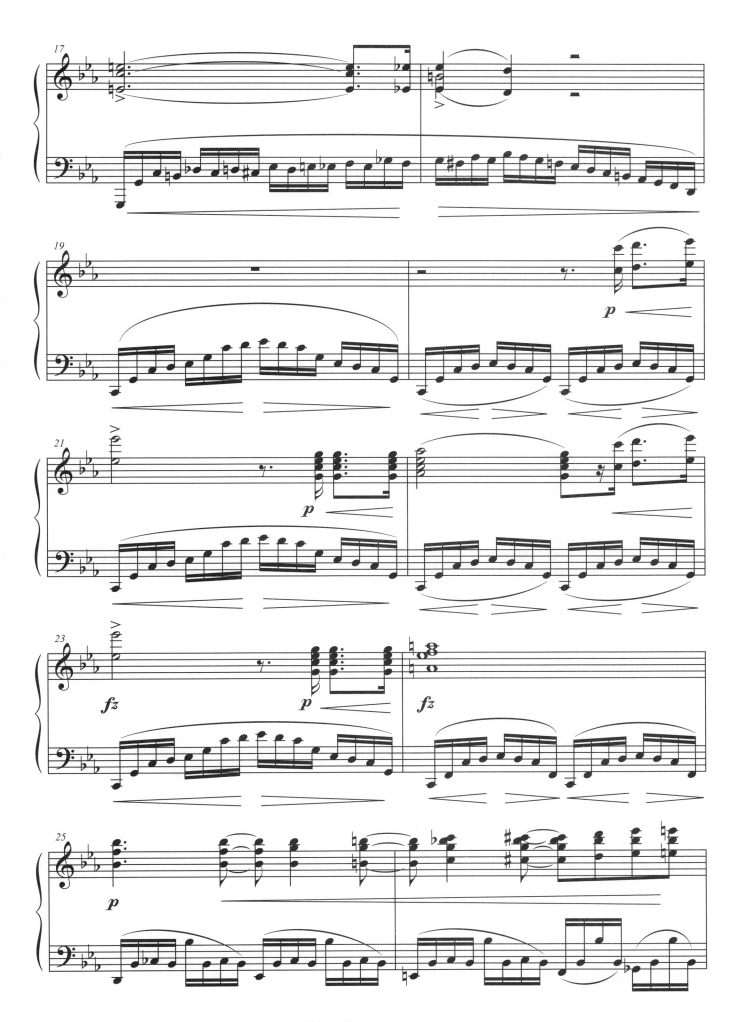

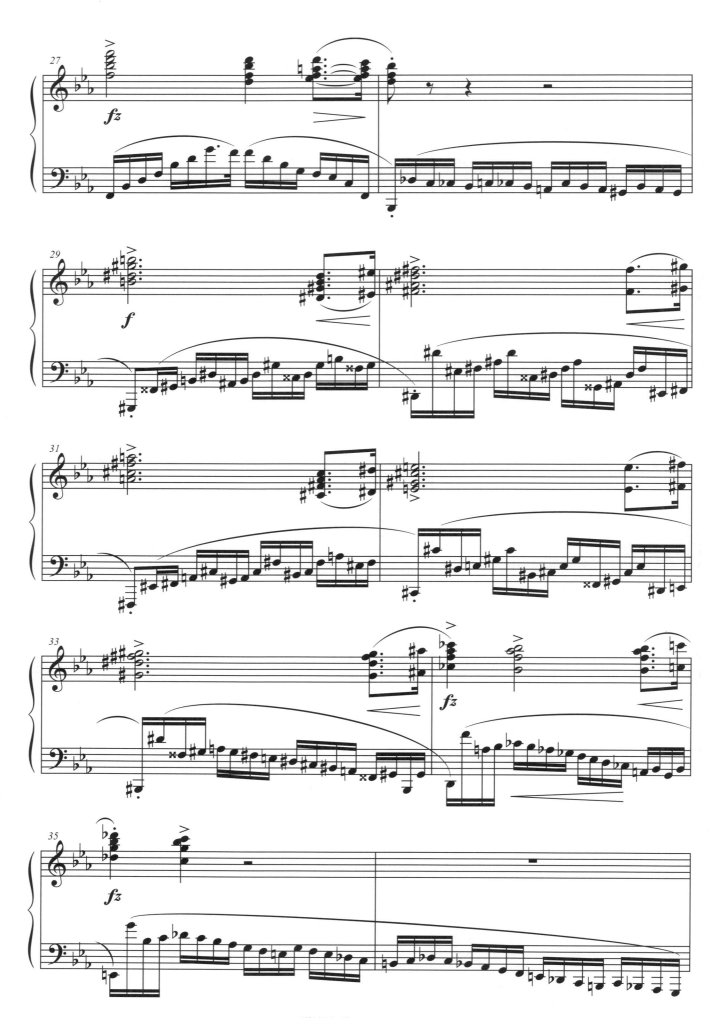

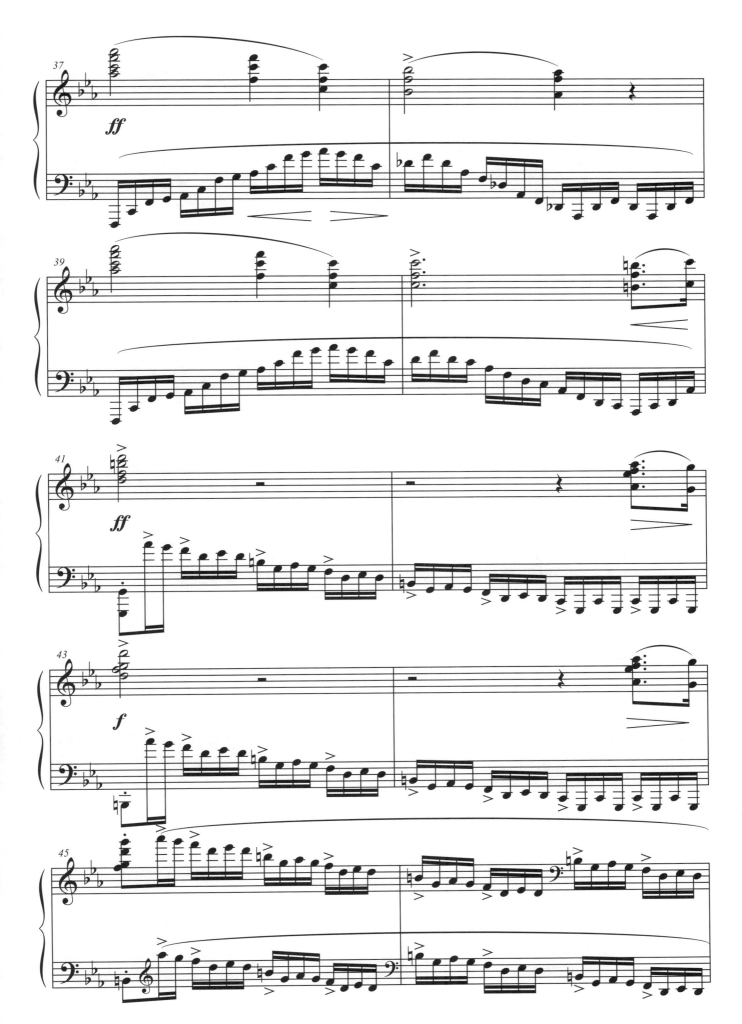

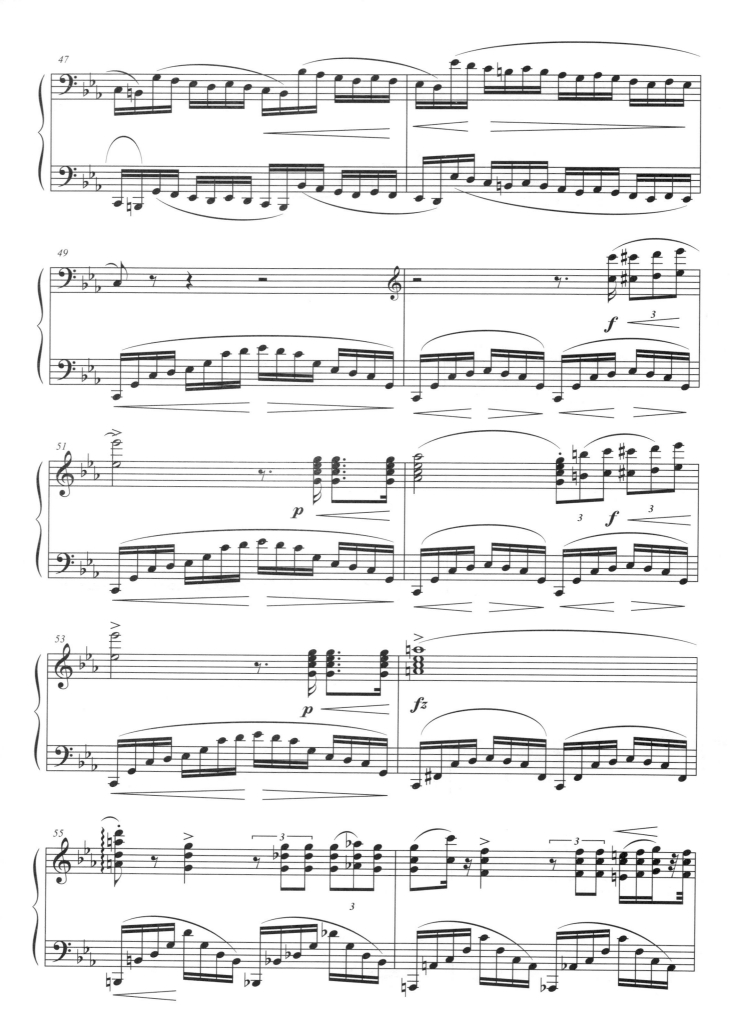

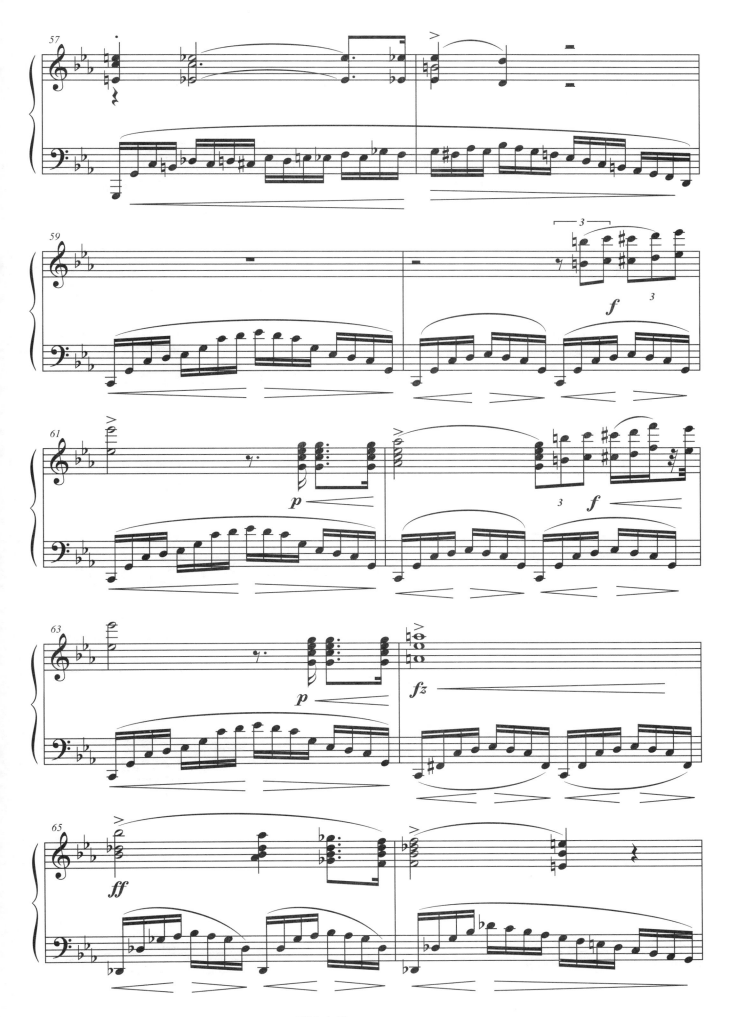

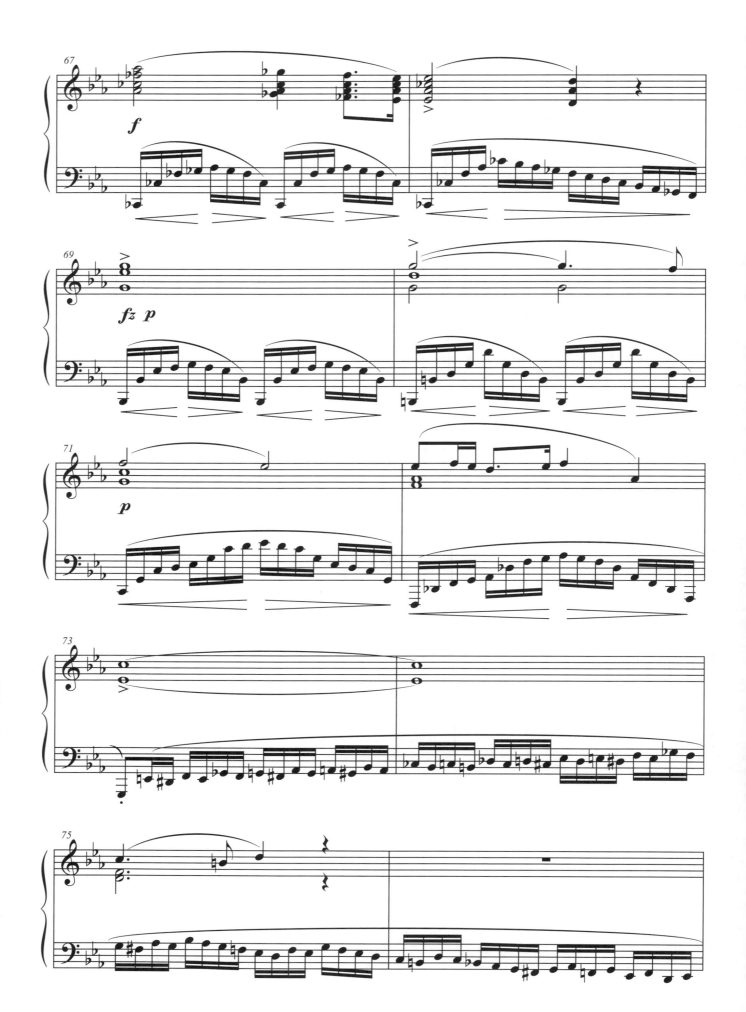

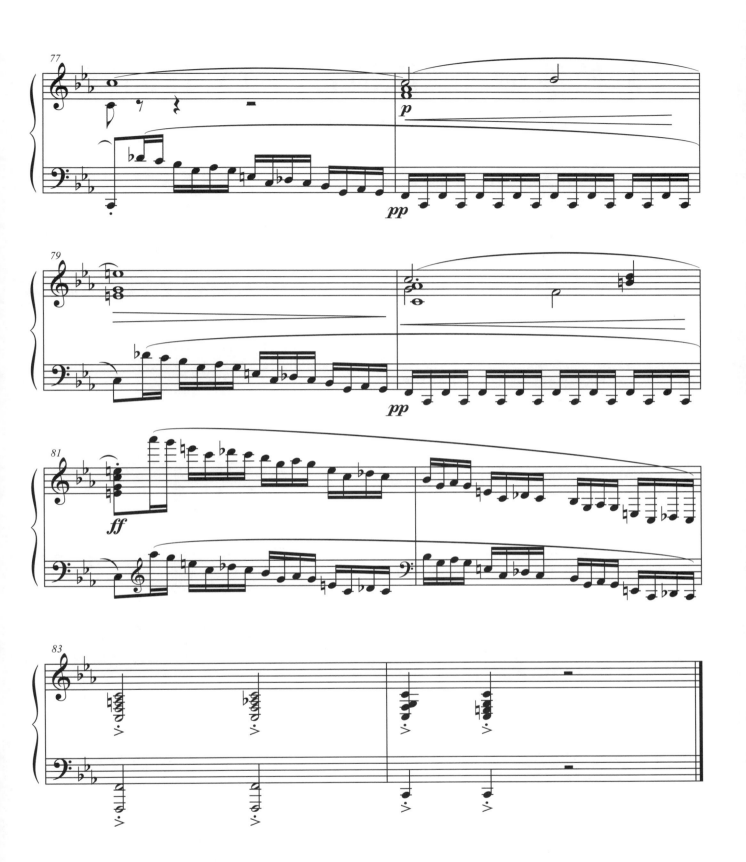

薩拉沙泰・《流浪者之歌》作品20

Pablo de Sarasate: Zigeunerweisen
Op.20, 'Gypsy Air'

還記得盧馬列管弦樂團甄試會上那位長捲髮，身穿無袖上衣、白色袖扣的小提琴手嗎？一身裝扮像是個搖滾明星，而不是小提琴家，但也因為如此，沒有什麼比「流浪者之歌」更適合他了！

西班牙小提琴家薩拉沙泰，正是十九世紀小提琴界的超級巨星，超炫的演奏技巧讓許多人為之瘋狂，偶像派兼實力派，同時也會創作，最著名的就是這首「流浪者之歌」。

薩拉沙泰從西班牙吉普賽人的音樂得到靈感，呈現吉普賽人獨有的濃烈哀愁和熱情奔放，當中還包括許多艱難的技巧，很適合小提琴家來炫技耍帥。不過，管絃樂團講求的是和諧一致，難怪評審委員會提出質疑，把這首曲子拉得好的人，是否也能收斂起自己鶴立雞群的態度，和大家一起演奏出動聽的音樂呢？

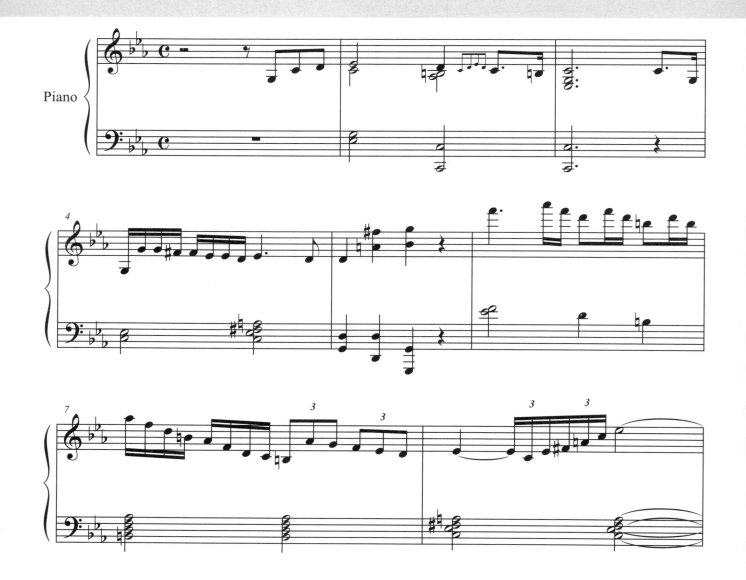

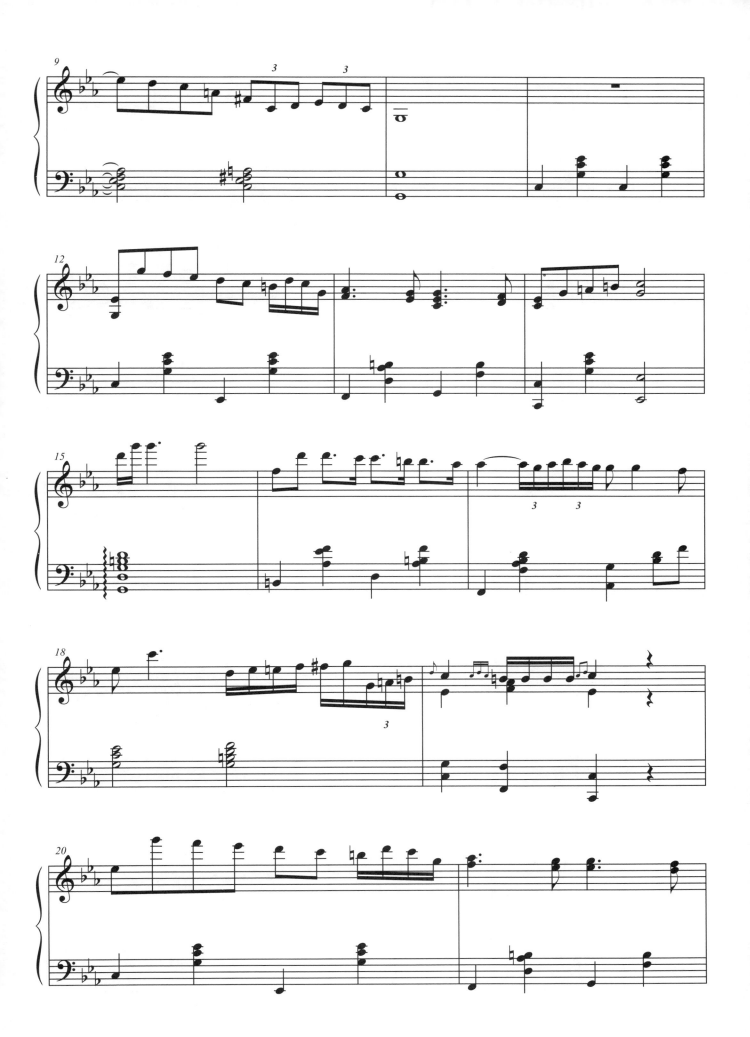

莫札特・C大調雙簧管協奏曲
作品314/285d 第一樂章

Wolfgang Amadeus Mozart: Oboe Concerto in C
K.314/285d, Movement 1

這首曲子是雙簧管王子—黑木的最佳主題曲，在日本時，黑木在R*S樂團首次公演時演出這首作品，到了巴黎，黑木也是以這首曲子作為甄試盧馬列管弦樂團的曲目。根據千秋的說法，黑木在甄試時演奏得更優雅洗鍊，不過在這段情節中，相信很多人還是對俄國女孩塔妮亞忍著肚子痛，努力幫黑木伴奏的畫面印象深刻吧！

雙簧管的聲音帶有一種特別的鼻音，在樂團合奏中雖然不突出，但獨奏時卻可以表現出獨特的情感，就像黑木給人不強出頭，卻無法忽視他的才華的感覺。這首雙簧管是莫札特二十一歲創作的曲子，原本是他為當時著名的雙簧管演奏家藍姆所寫，發表當時也大獲好評。樂團以一段爽朗清新的前奏開場，就在前奏感覺要結束時，雙簧管的獨奏便悄悄地滑進樂團的合奏中，是一種非常少見又巧妙的表現方式。之後的旋律輕快中又帶著優雅，音符上下跳躍，雖然有許多華麗的裝飾音，但和樂團一問一答之間，卻有著美妙的平衡。

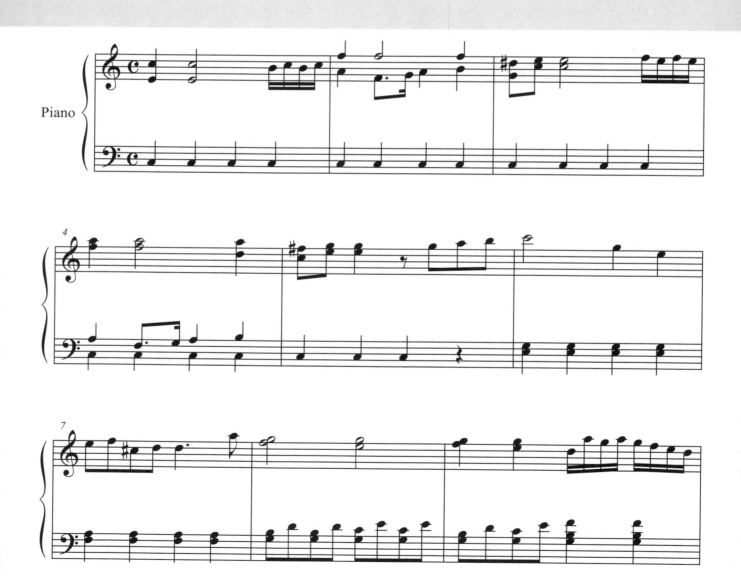

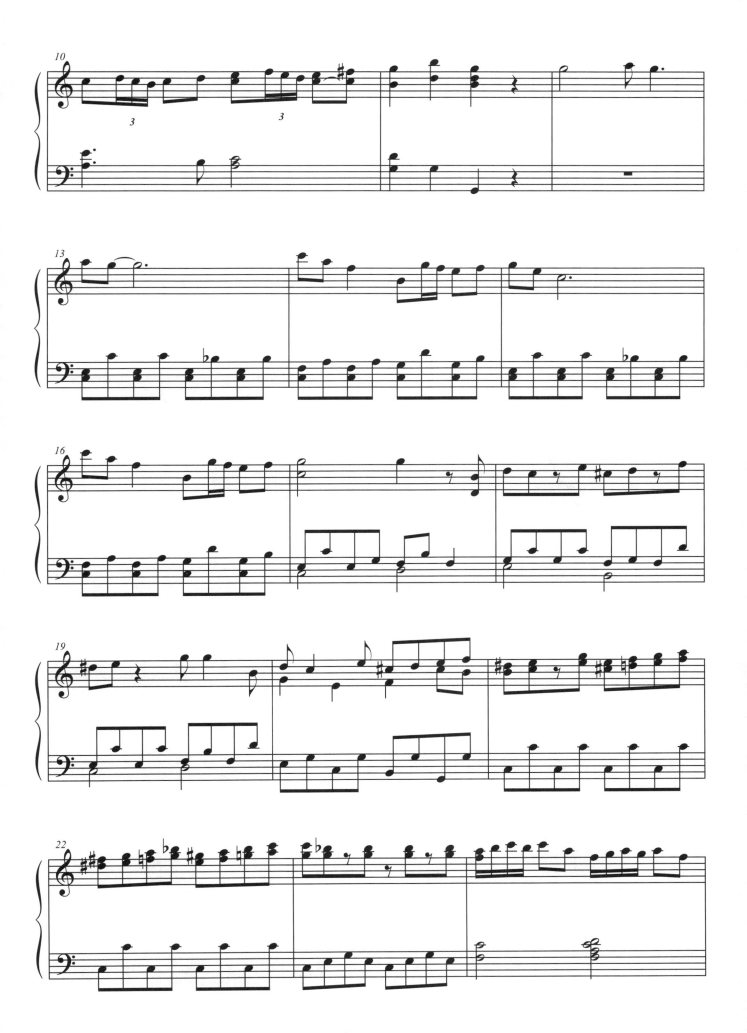

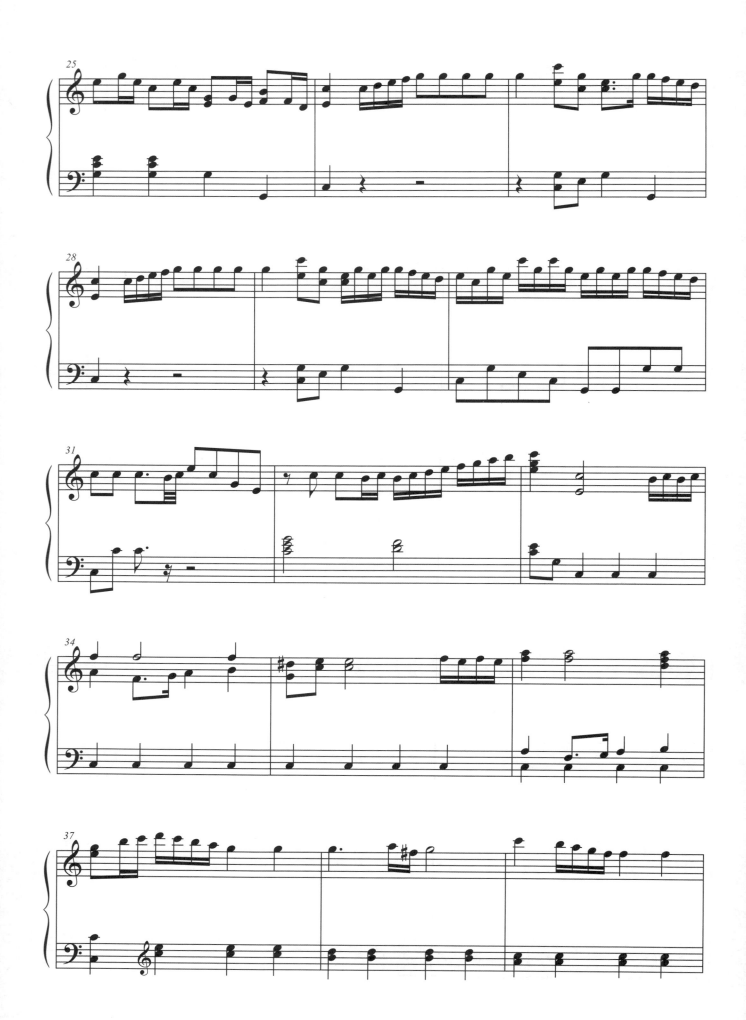

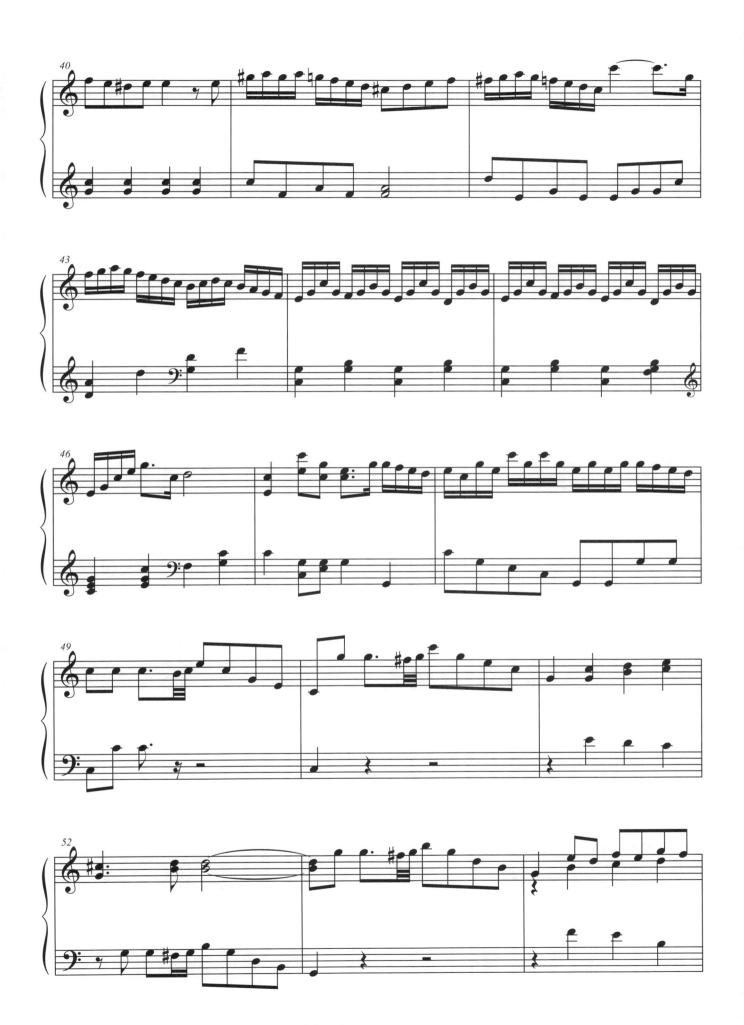

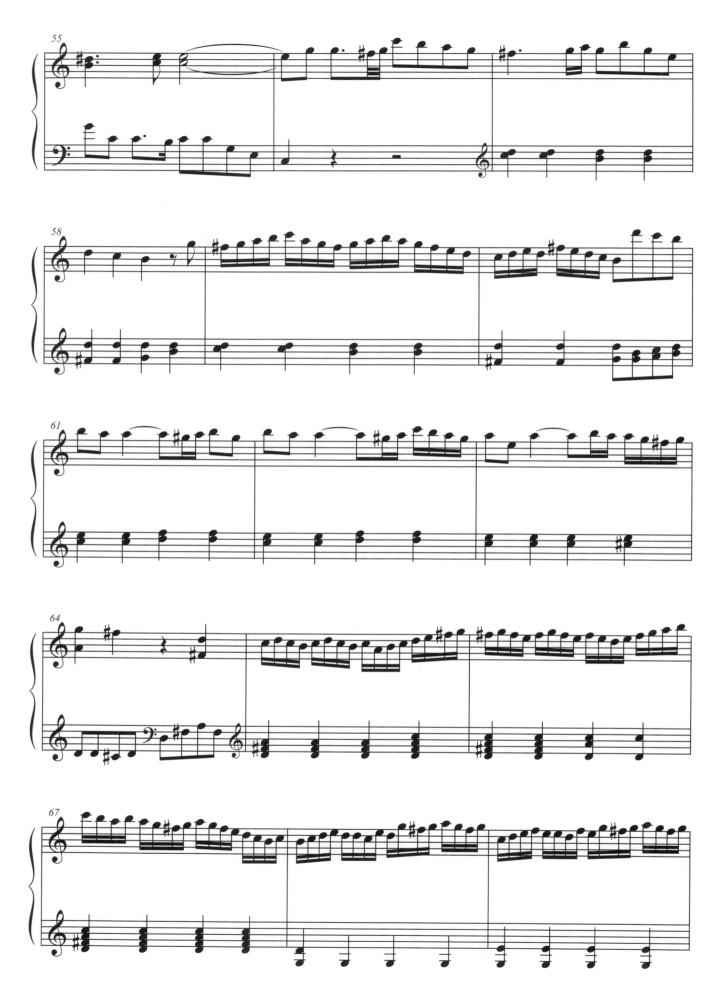

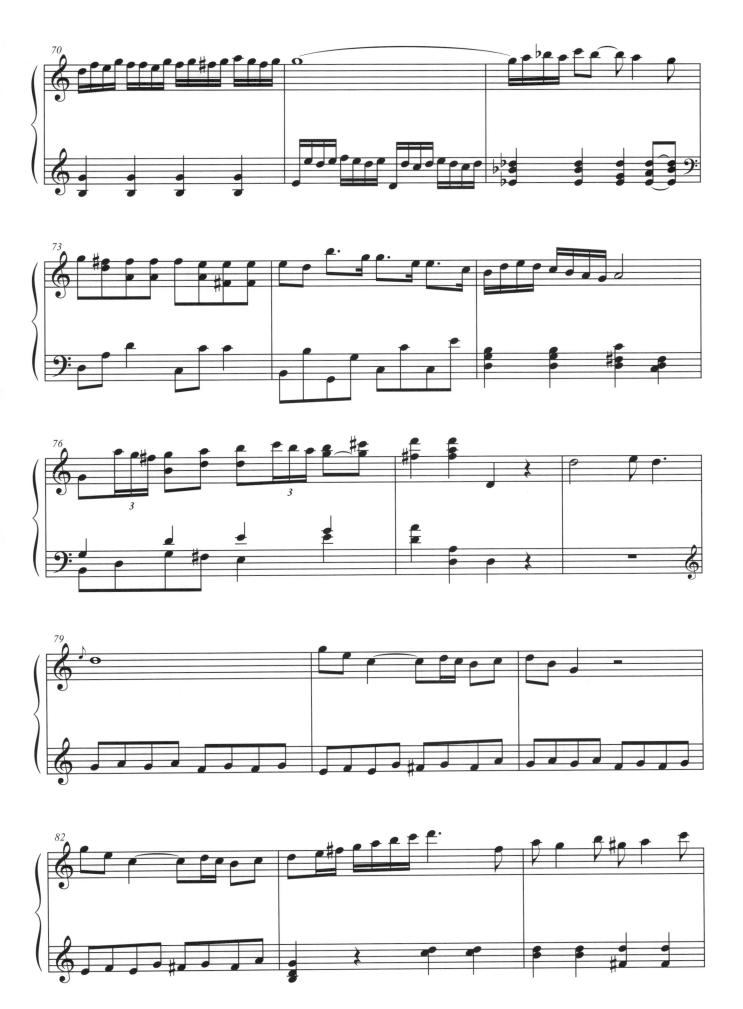

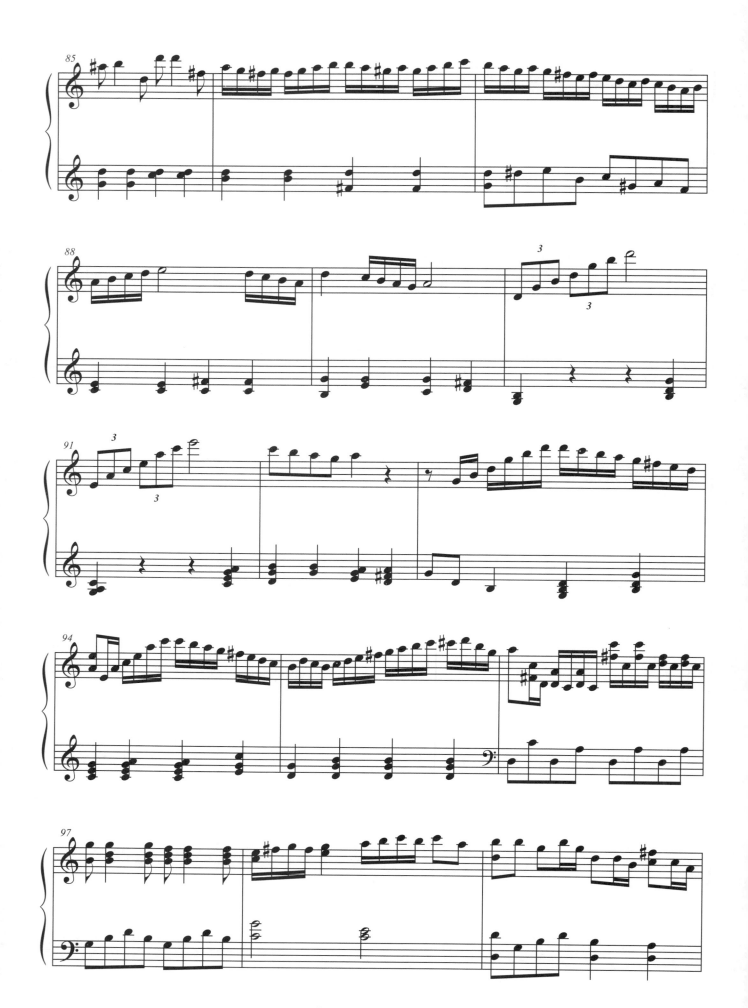

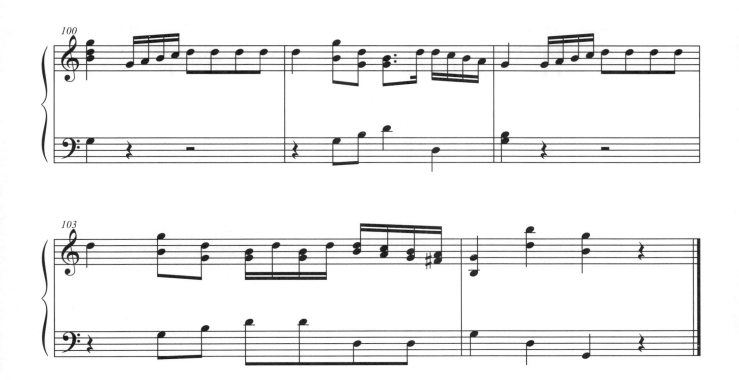

德弗札克‧B小調大提琴協奏曲
作品104/B.191 第一樂章

Antonin Dvorak: Cello Concerto in Bm
Op.104/B.191, Movement I

盧馬列管絃樂團的甄選會上，大提琴聲部的參選者，演出的就是這首捷克作曲家德弗札克著名的大提琴協奏曲。這首作品技巧艱難，是許多大提琴演奏家一定要挑戰的曲目，名列「三大大提琴協奏曲」，而在音樂的部分則有著濃烈的情感，以及狂想的性格。

創作時的德弗札克，正離開家鄉到美國擔任音樂教職，思鄉情切的他，將憂鬱的氣息，和捷克民族舞蹈的歡欣融合在一起，就像是人生苦澀酸甜，交錯的滋味。

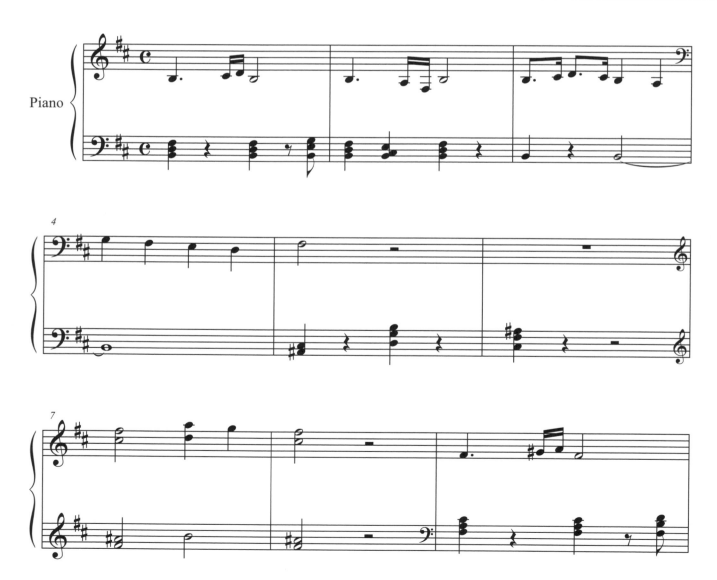

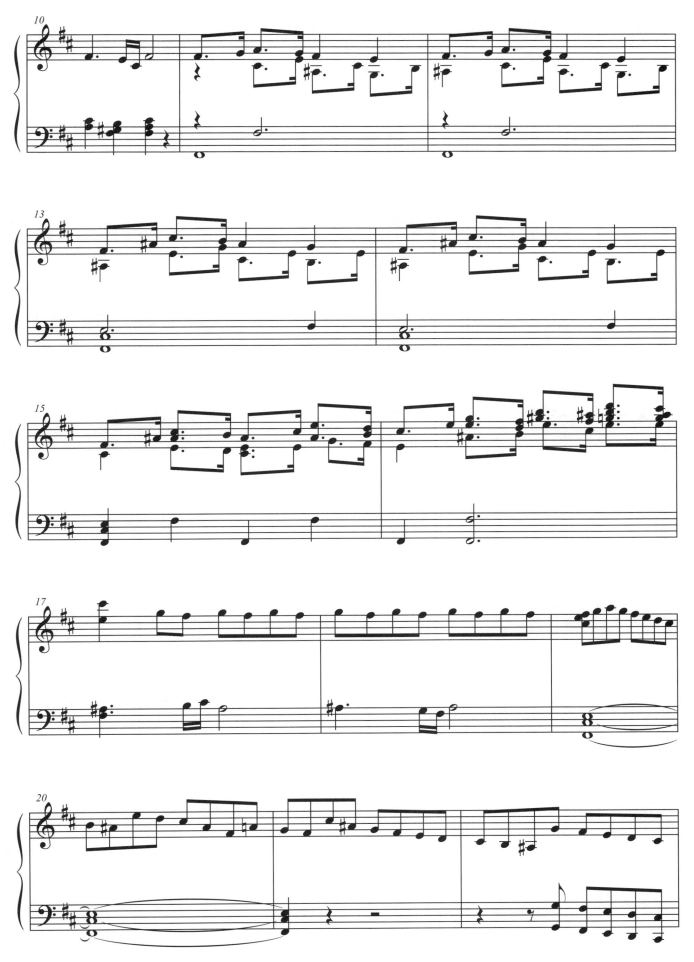

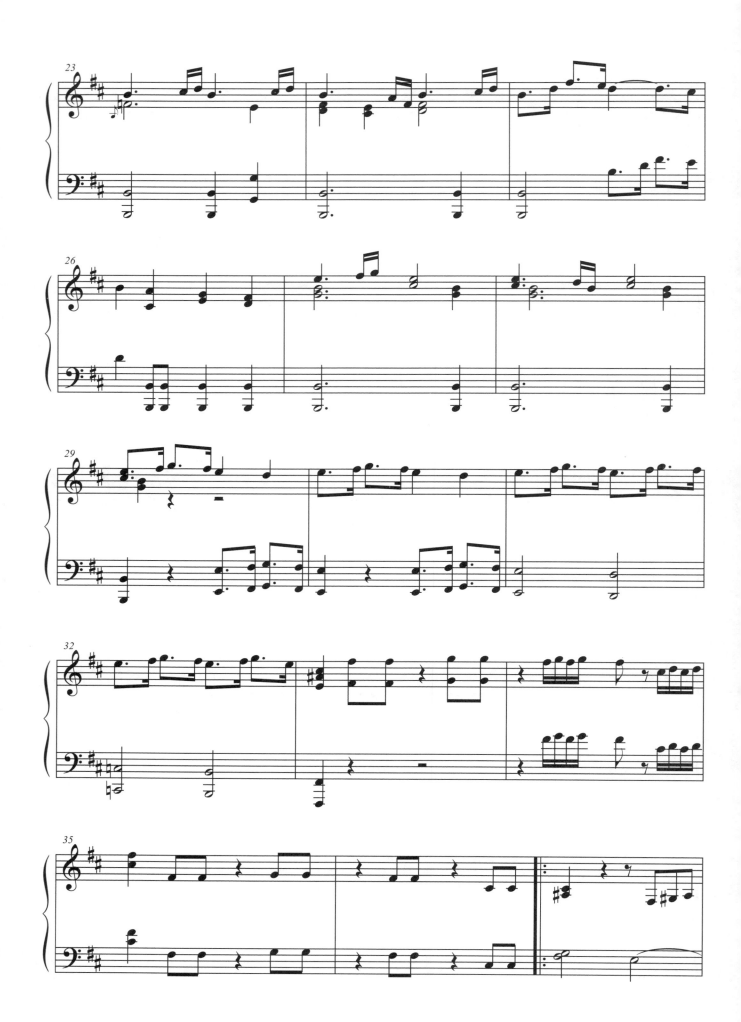

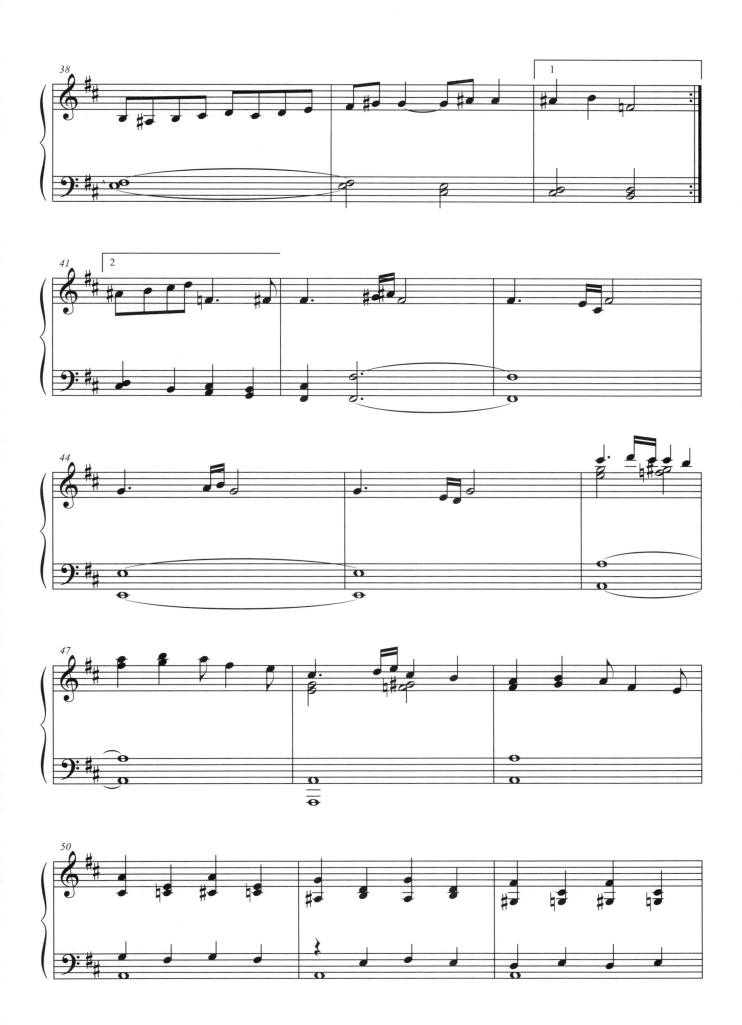

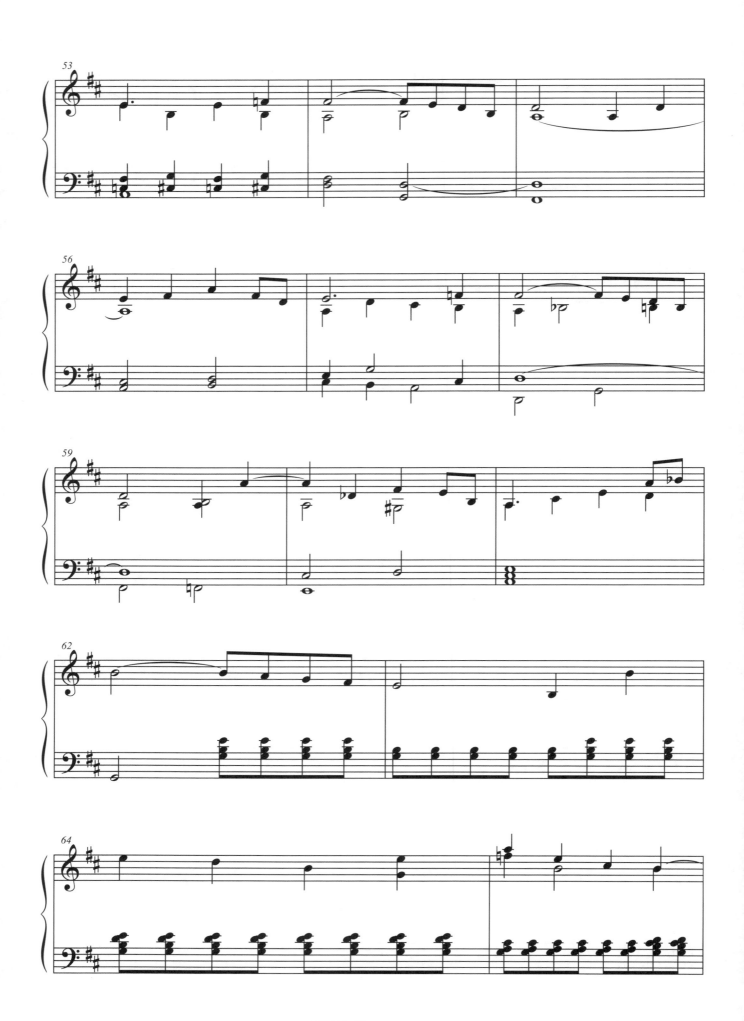

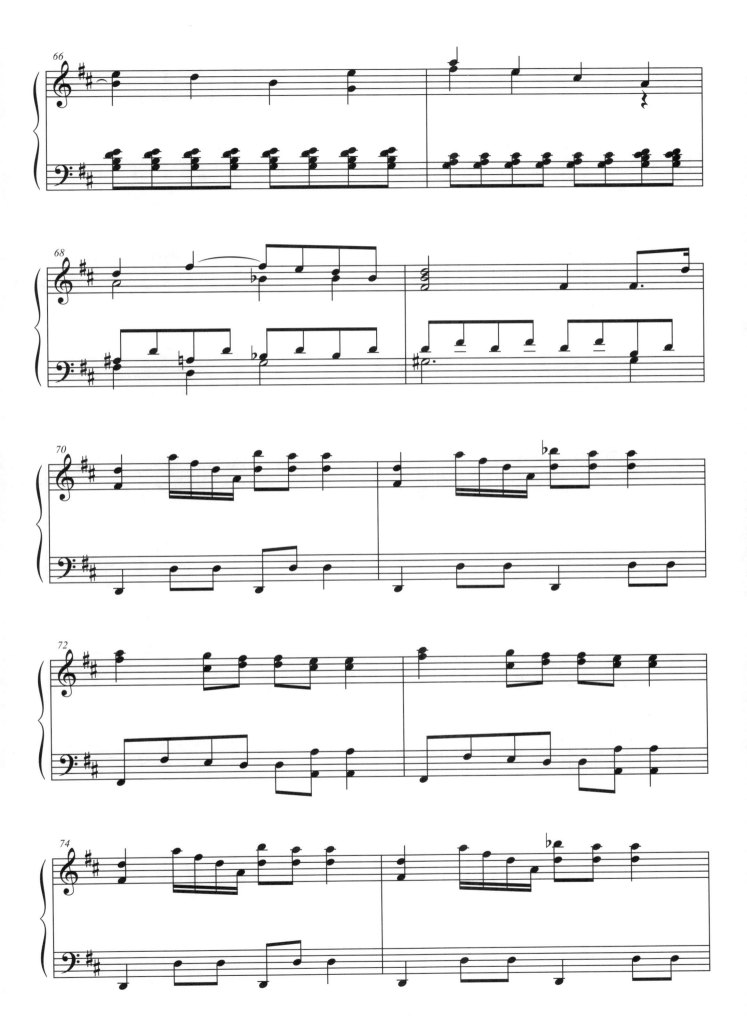

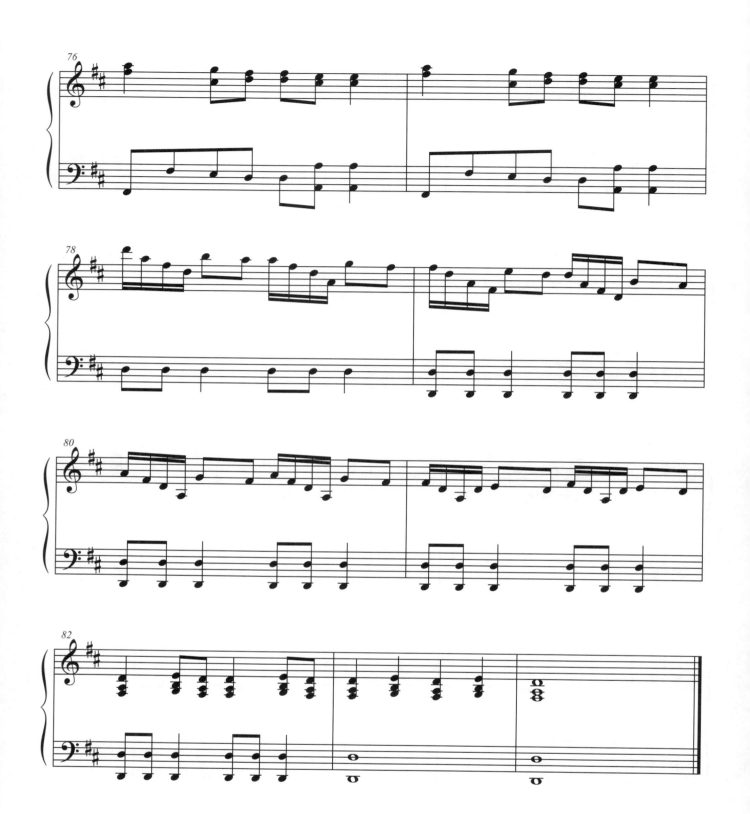

普契尼‧歌劇《蝴蝶夫人》
女高音詠嘆調「美好的一日」

Giacomo Puccini: Madame Butterfly
'Un bel dì' ('One Fine Day')

野田妹通過了晉級考試，在美麗的巴黎街道奔向千秋，告訴他這個好消息，開心地向千秋「索吻」不成，只好要求擁抱充電二十秒……害羞的千秋到了巴黎雖然已經比較敞開心胸，但要在大庭廣眾之下摟摟抱抱，還真是有些難為情呢！對野田妹來說，這真是美好的一天！

義大利歌劇大師普契尼的歌劇「蝴蝶夫人」，是以二十世紀的日本長崎為背景，敘述年輕的日本藝伎─蝴蝶夫人，與美國軍官平克頓結婚，但不久後美國軍官就返回美國，蝴蝶夫人只有帶著和平克頓生下的孩子，年復一年地等待丈夫的歸來。歌劇詠嘆調「美好的一天」，就是蝴蝶夫人表達，平克頓終將回到她身邊的信念：「在那美好的一天，海洋的那邊升起了青煙，我看見白色的軍艦…… 我相信他一定會回來，我堅定不移地等待著。」這首詠嘆調溫柔優美，充滿感情，隱藏著淡淡的哀傷。還好野田妹不用癡癡地等，就能和心愛的人相擁，她可是比蝴蝶夫人幸福很多呢！

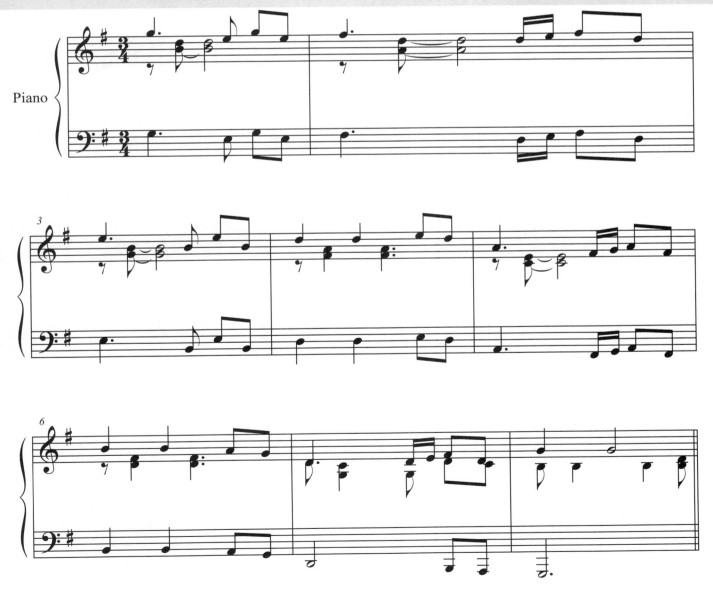

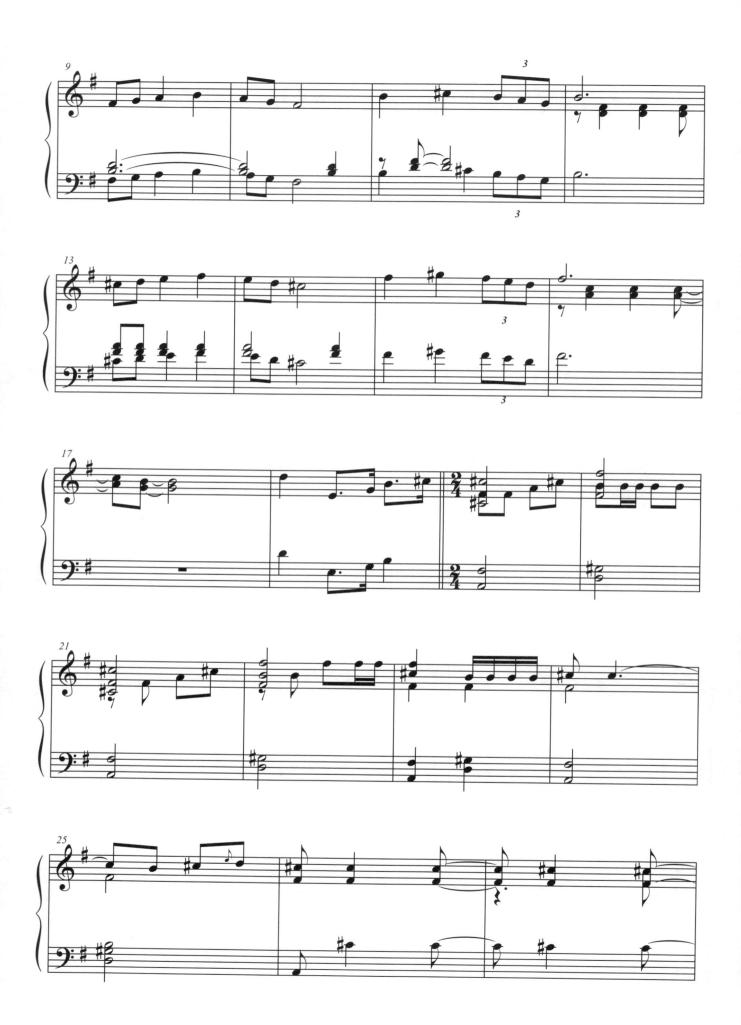

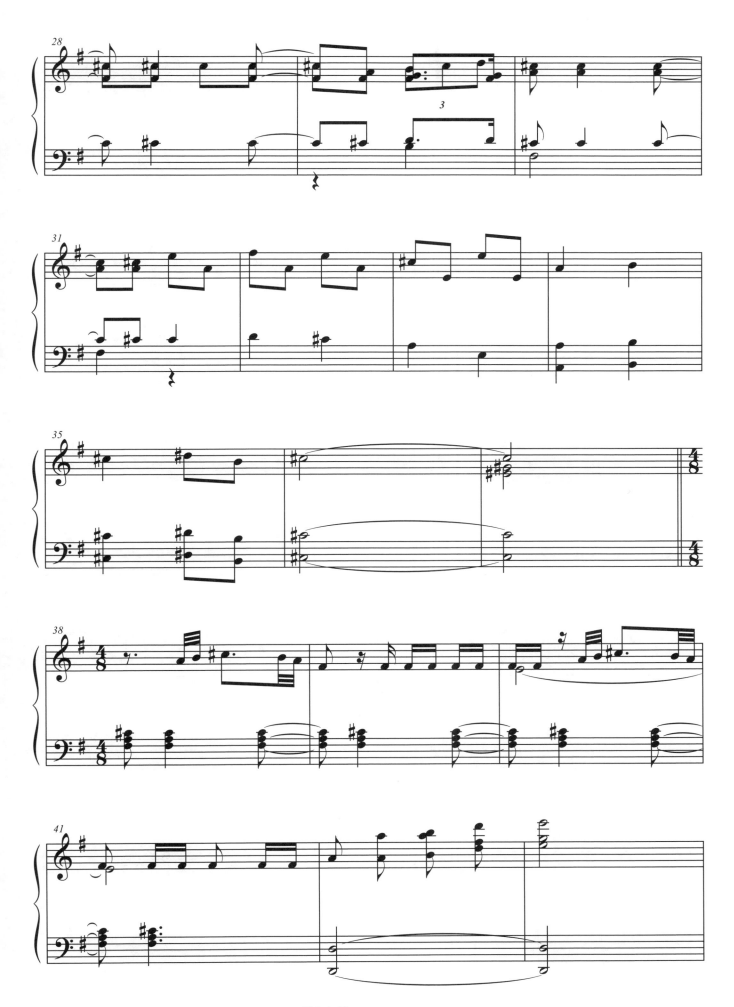

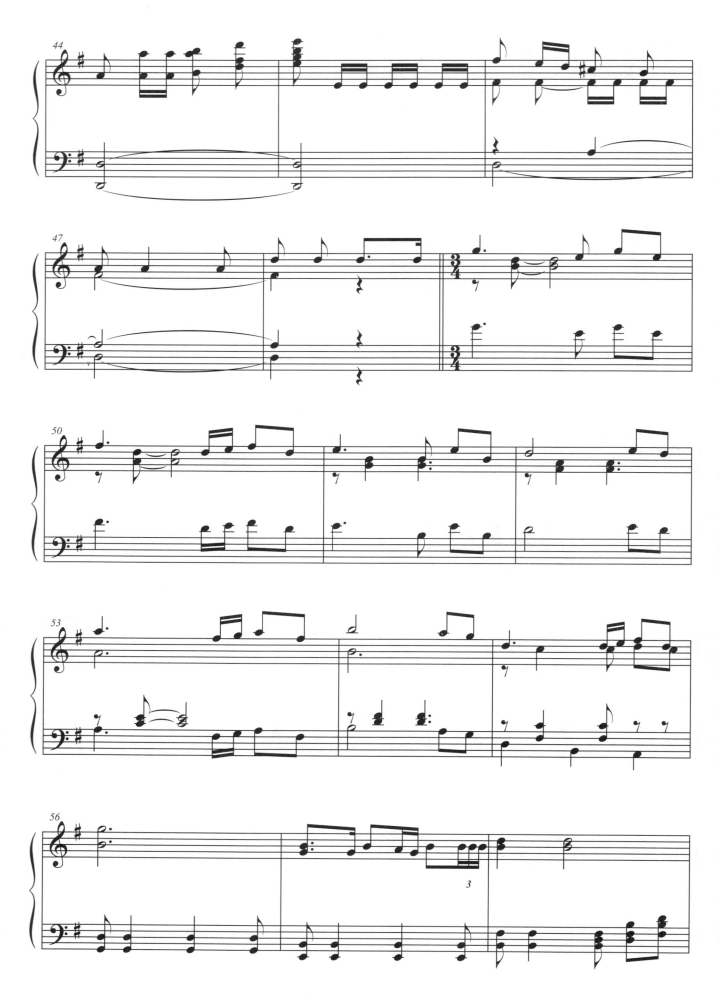

艾爾加‧《謎語》變奏曲第九變奏

Edward Elgar: Enigma Variations – Nimrod

一次樂團排練後，千秋和野田妹走到了塞納河邊，討論起音樂的本質與「和諧」的關係，搭配出現的，就是這段動人的音樂。
英國作曲家艾爾加，透過「謎語變奏曲」中每一段變奏，描述身邊的親朋好友和他自己，樂譜上只留下英文縮寫和一些代號，
留給後人解謎。

出現在電影中的這段變奏，艾爾加描述的是他的好友耶格，他們兩人曾經在一個夏天的夜晚，一起欣賞貝多芬「悲愴」鋼琴奏
鳴曲的第二樂章，在音樂中，兩人的心靈貼近，不需太多言語。音樂一開始，弦樂器靜靜地奏出感人的旋律，隨後，更多的樂
器加入重覆演奏，一次又一次，直到堆疊到最高潮。這段音樂始於寧靜，在結束前邁向最高潮，最後又靜靜地劃下尾聲，如同
宇宙的無聲，還有無限的遼闊。音樂，是了解宇宙和諧的學問，在艾爾加這首音樂中，你也可以體會千秋和野田妹所感受到
的，和諧的宇宙。

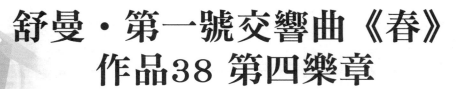

舒曼・第一號交響曲《春》
作品38 第四樂章

Robert Schumann: Symphony No.1, 'Spring'
Op.38, Movement IV

漫畫版的情節中，千秋和盧馬列管絃樂團的首次音樂會，把「波麗露」演奏得七零八落，千秋指揮起失控的樂團，就像是「魔法師的弟子」，而舒曼的第一號交響曲「春」則變成了「寒冬」。

一向非常具有浪漫精神的德國作曲家舒曼，對春天一向非常有感覺，他曾說：「不論我們年紀多大，春天似乎年年都令我們陶醉。」而這首描述春天的交響曲，第四樂章生動優雅的快板，舒曼想要表達的是春意盎然的感覺。整個樂章輕快明朗而充滿活力，彷彿在快樂地告訴人們，春天的景色是如此美麗，不論是花叢間飛舞的蝴蝶，充滿綠意的花草樹木，都帶給人們無限美好的希望。

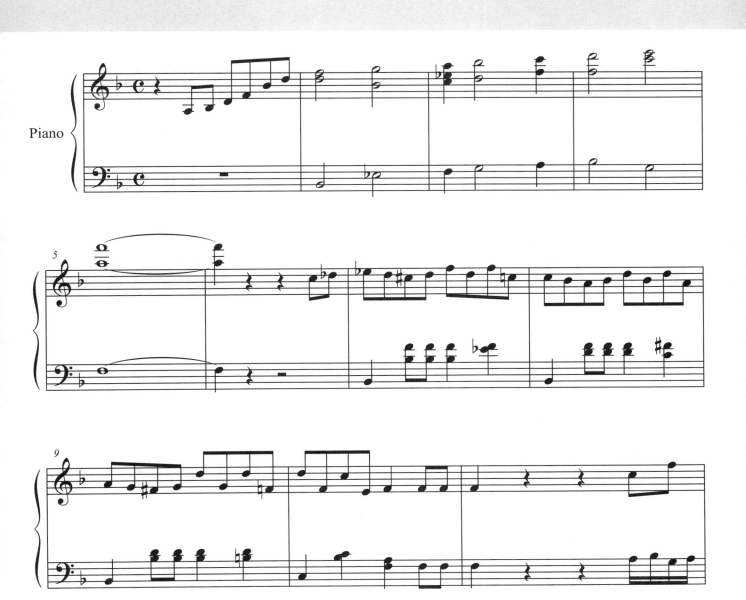

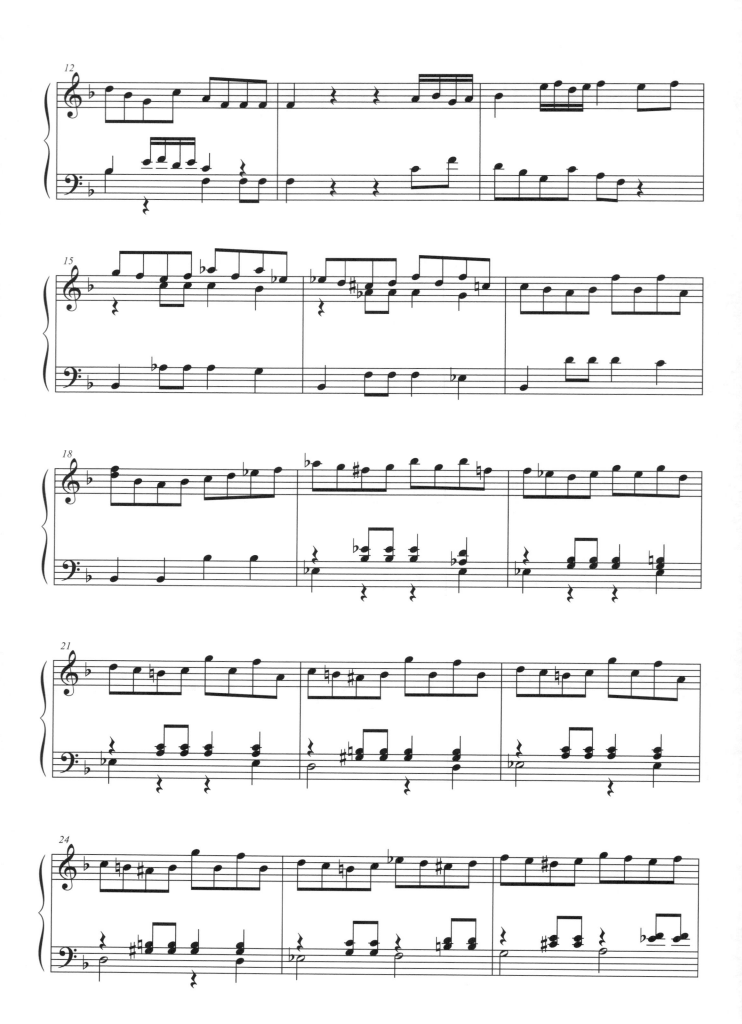

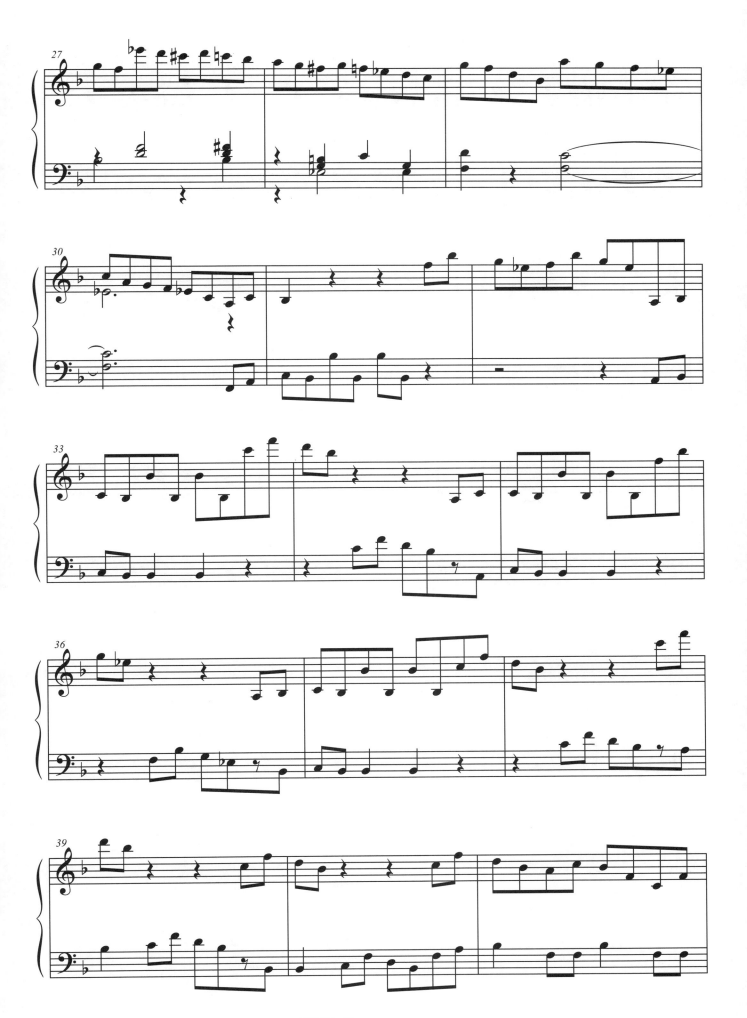

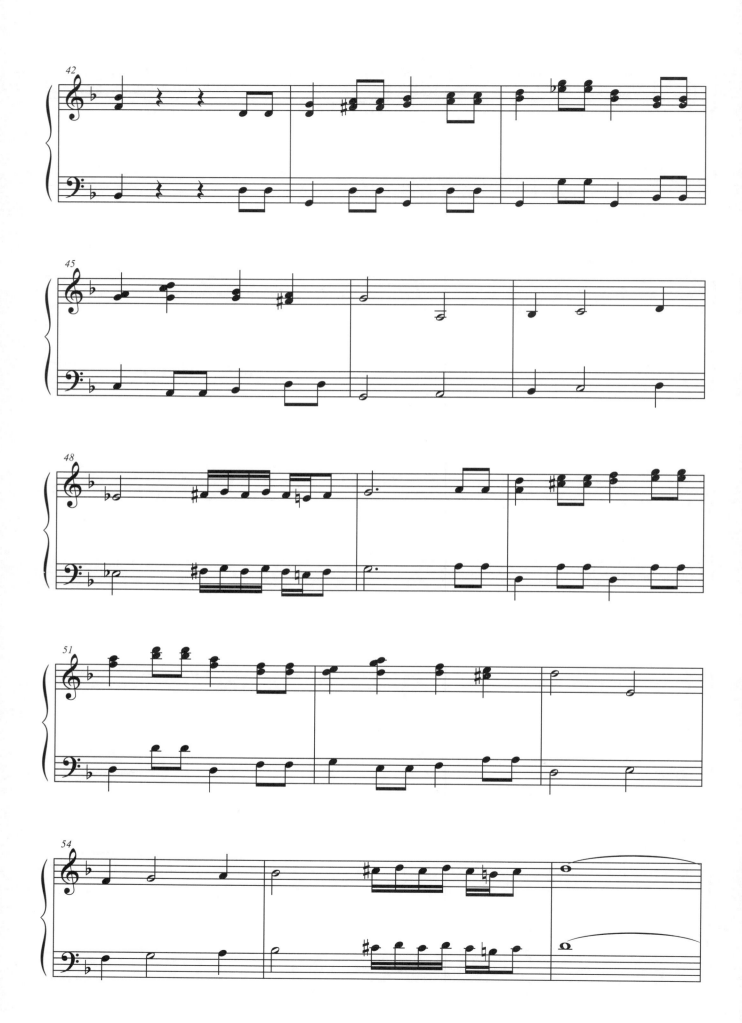

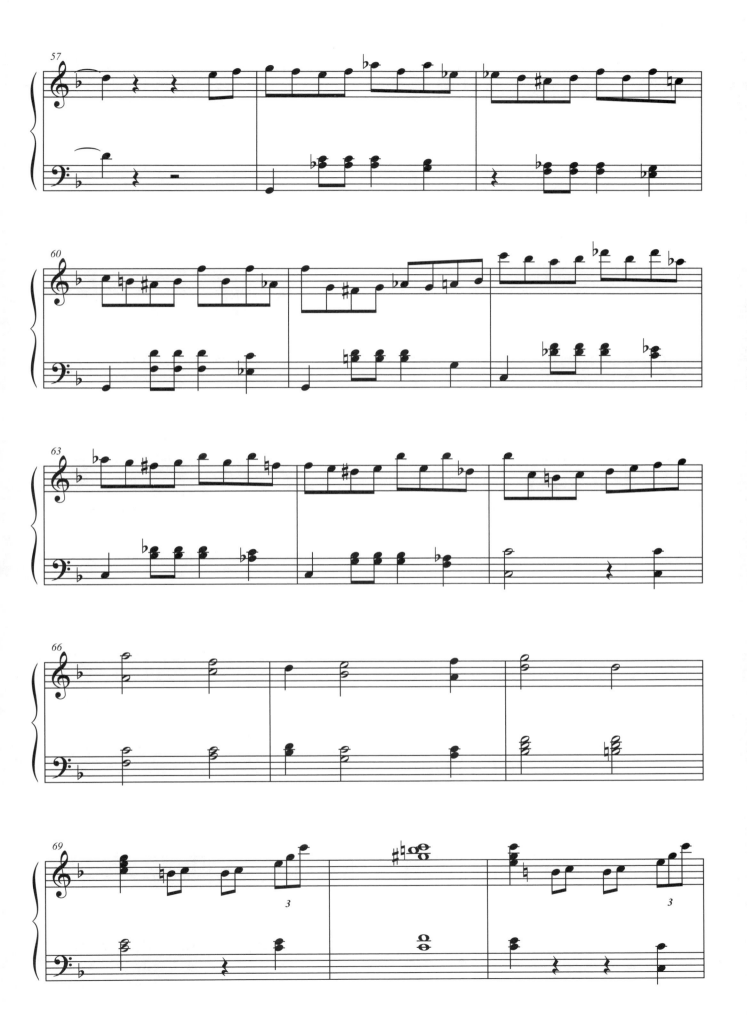

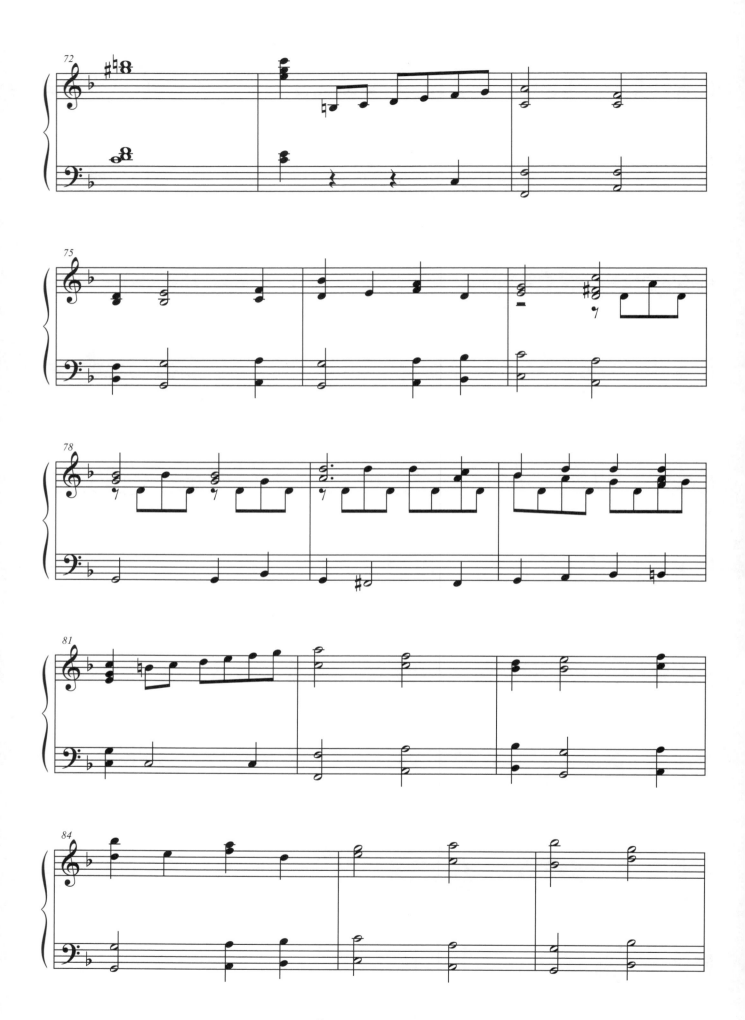

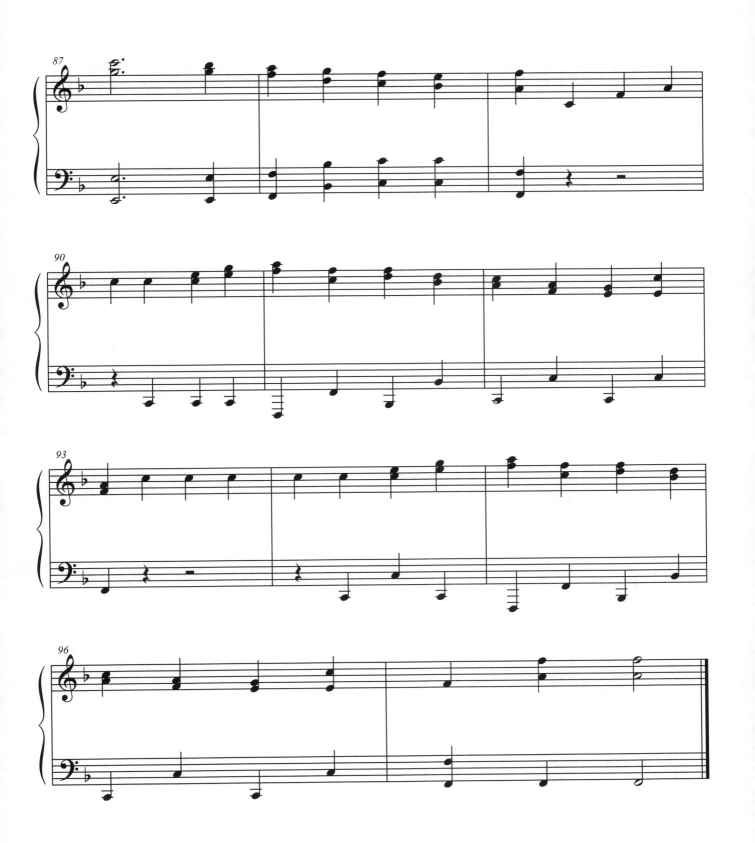

柴可夫斯基‧《羅密歐與茱麗葉》序曲

Pyotr Ilyich Tchaikovsky: 'Romeo and Juliet' Fantasy Overture

漫畫版中,千秋獨奏並指揮巴哈的協奏曲的同場音樂會上,演出的是柴可夫斯基的「羅密歐與茱麗葉」幻想序曲,但在電影中則是改成音響效果比較突出的「1812序曲」。羅密歐與茱麗葉,是英國文學大師莎士比亞的著名戲劇,很多作曲家都曾經根據這個主題創作。據說,柴可夫斯基創作這首作品的同一年,曾經迷戀過一位法國女高音不成,於是他也將這段失戀經驗中,對愛的渴望和狂熱投射在這部作品。

柴可夫斯基以三個性格不同的主題旋律,分別代表故事當中兩個家族的仇恨、神父的慈悲,還有羅密歐與茱麗葉年輕無邪的愛情。樂曲一開始是神父的主題,有如聖詠曲一般莊嚴,家族仇恨的旋律充滿著戲劇性和爆發力,還有打擊樂的催化。而最優美動聽的,則是代表羅密歐與茱麗葉的浪漫主題,這段旋律在樂曲的中段出現,先由弦樂器首次演奏,非常纏綿悱惻,之後樂團又一次次將音樂推向最高點,歌頌著莎士比亞在故事中所強調的——「真愛能戰勝一切,包括死亡。」

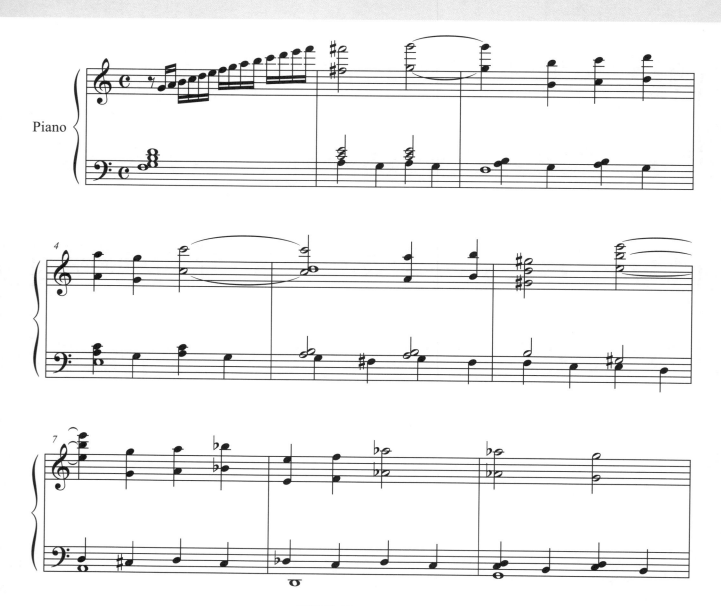

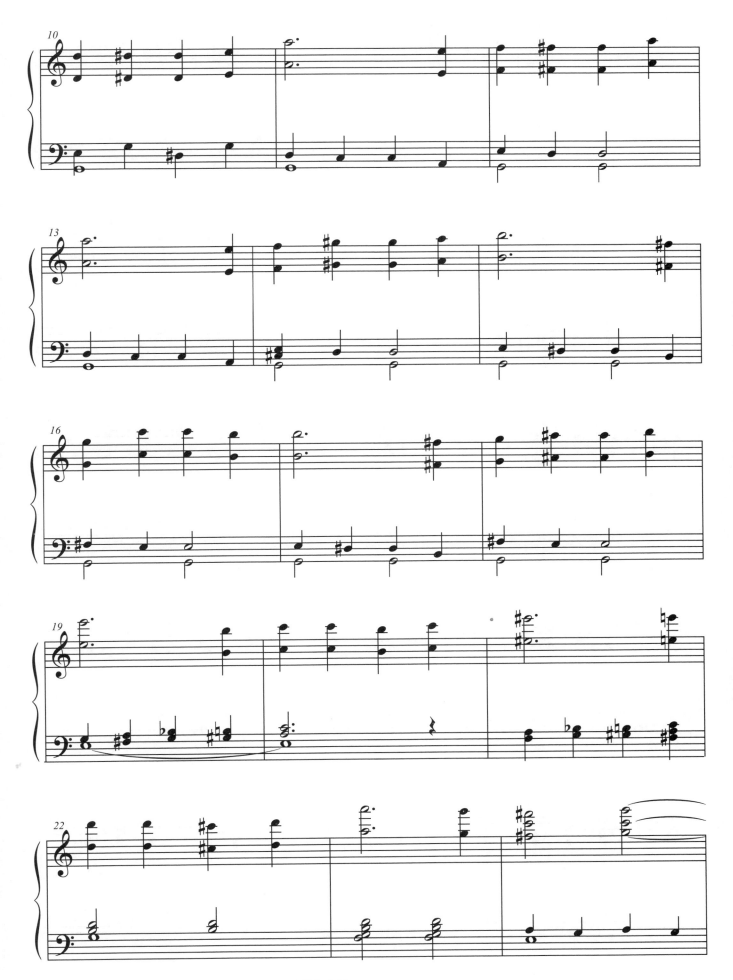

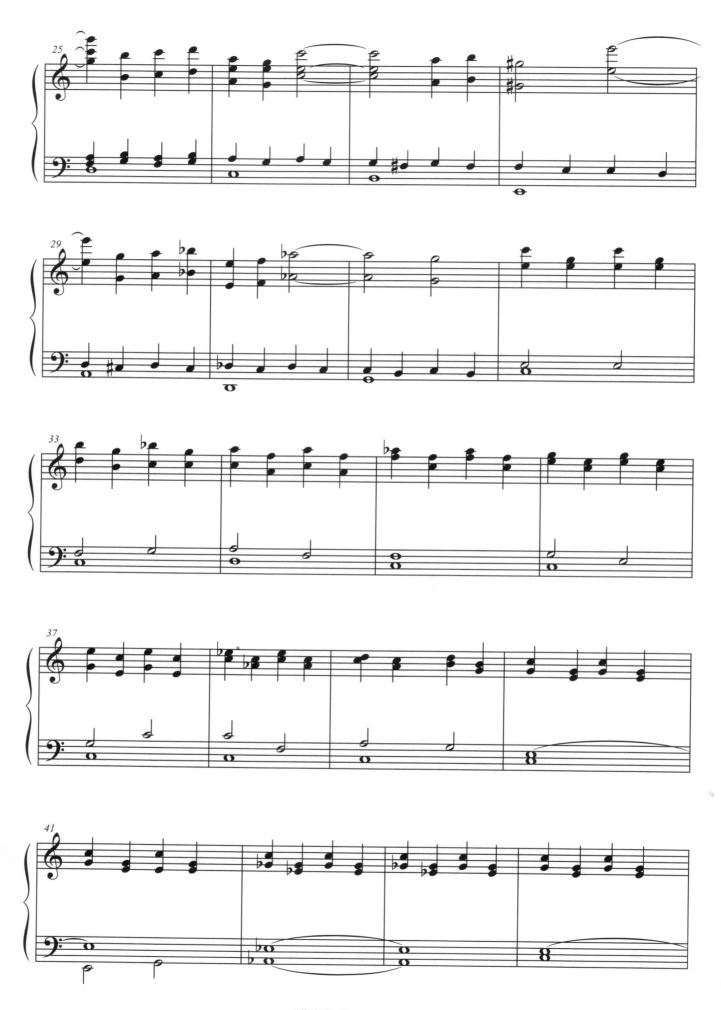

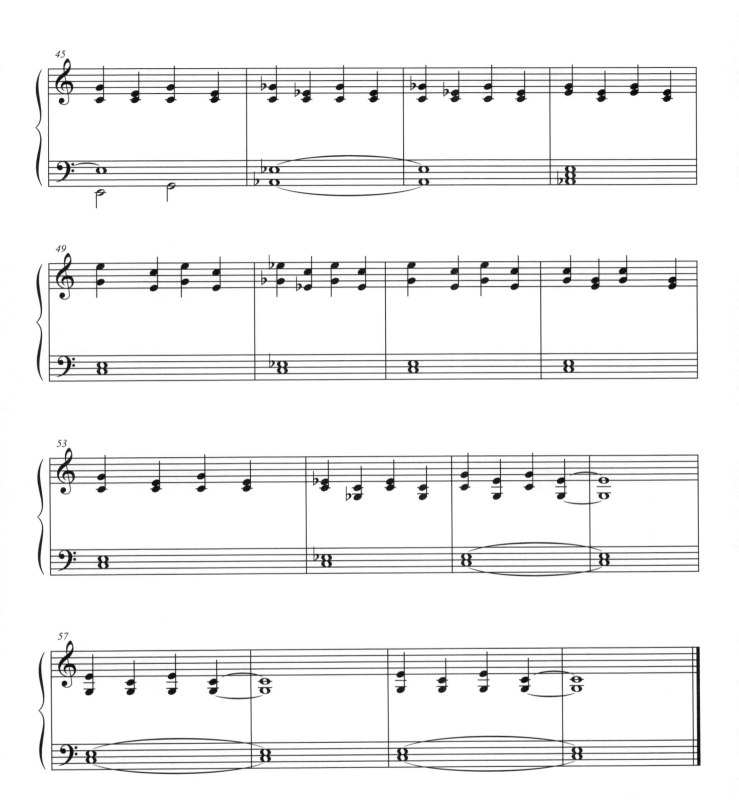

柴可夫斯基‧《1812》序曲

Pyotr Ilyich Tchaikovsky: 1812 Overture

經過了反覆的練習和準備，千秋和盧馬列管弦樂團的二度公演，就以這首曲子來一雪前恥！也別忘了，當野田妹見到千秋的競爭對手尚的女友優子時，導演還利用這首曲子，當作兩人以七龍珠火焰掌風PK的配樂，效果（笑果）十足！

柴可夫斯基的這部作品，描述了西元1812年，俄國與法國之間的重大歷史事件---法國的拿破崙將軍，率領六十萬大軍攻打俄國首都莫斯科。一開始法軍勢如破竹，但後來因為天氣寒冷，糧食不足，法軍漸漸抵擋不住俄軍的猛烈攻擊，最後俄軍大勝法軍，也成為俄國歷史上光榮的時刻。音樂一開始，柴可夫斯基以低音弦樂，演奏出莊嚴肅穆的聖歌旋律，表現俄國人民受到法軍攻擊的沉痛心情。樂曲中段法軍和俄軍正面對決，代表法軍的馬賽曲，和代表俄國軍隊的俄國國歌交錯出現，另外還搭配上震撼的砲聲，讓人有如置身在激烈的戰場上。最後的高潮部分，俄國國歌伴隨著隆隆的大砲聲，象徵俄國軍隊得到最後的勝利，和平也終於到來！

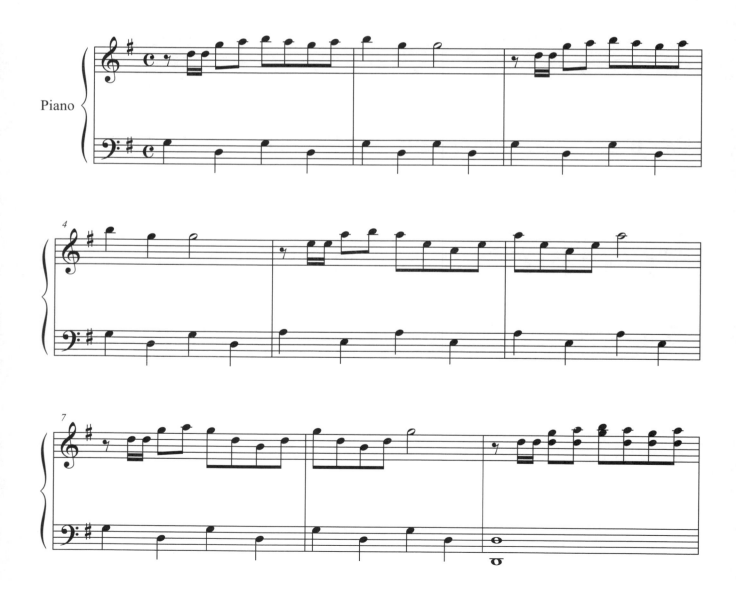

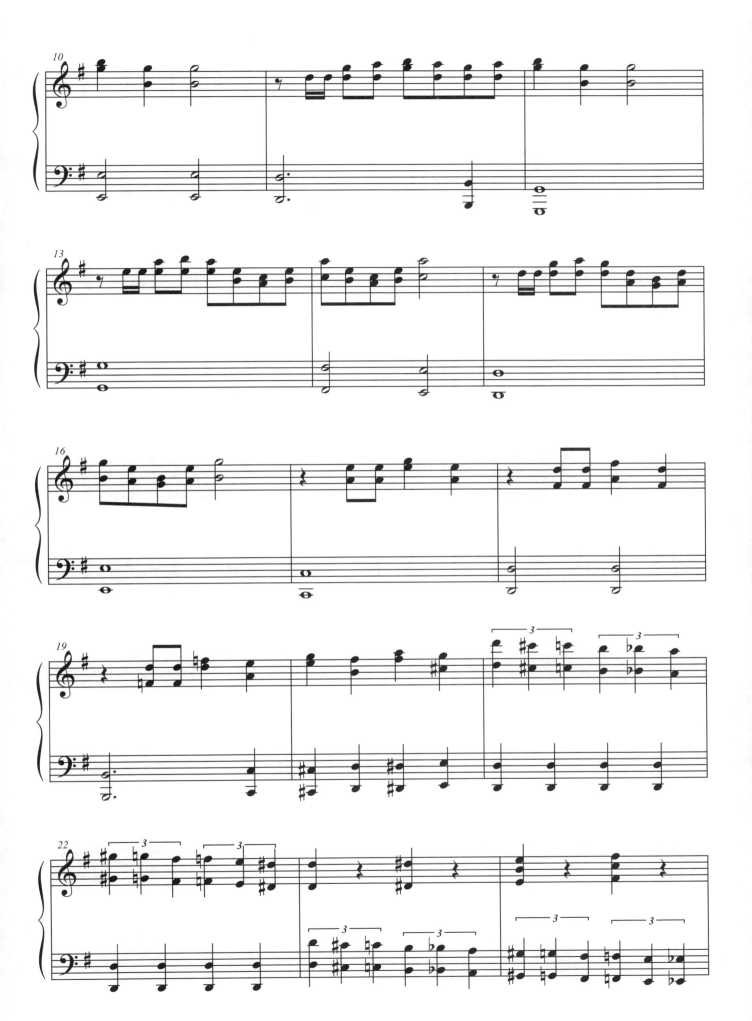

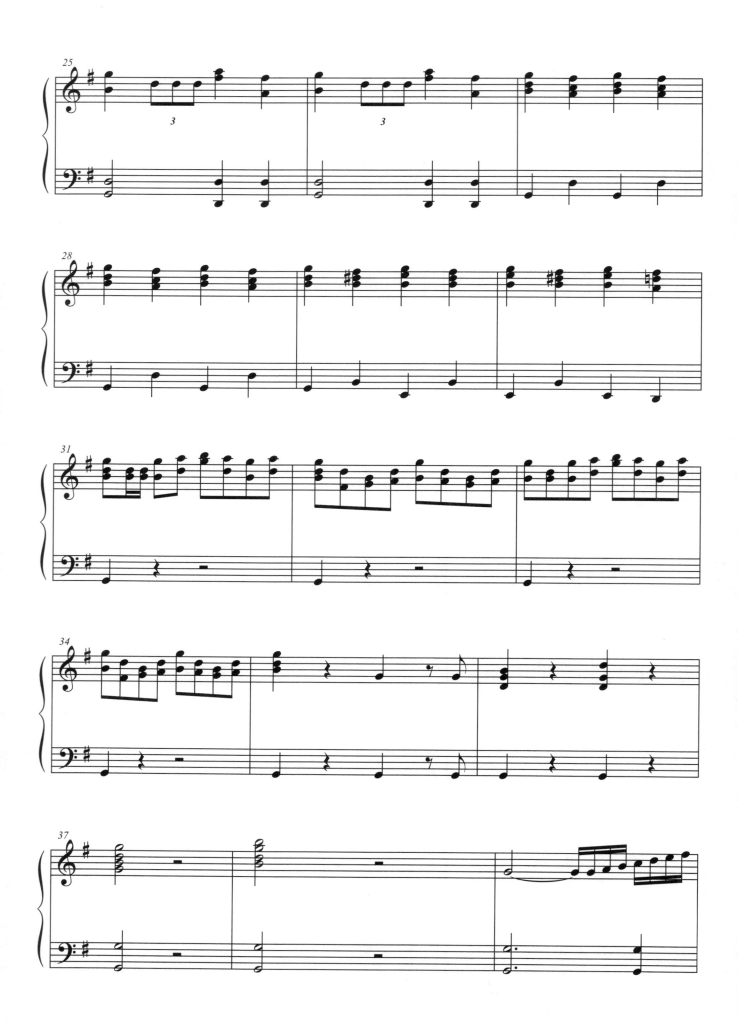

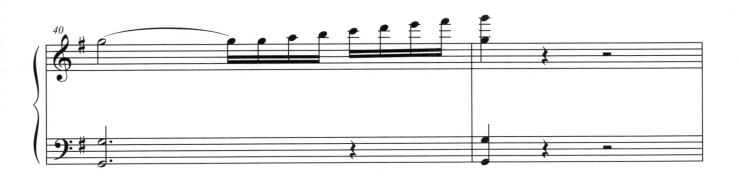

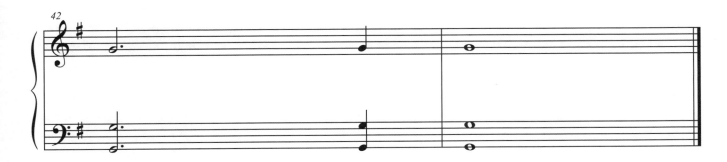

巴哈‧第一號鋼琴協奏曲
作品1052 第一樂章

Johann Sebastian Bach: Piano Concerto No.1
BWV 1052, Movement I

千秋和盧馬列管弦樂團演出一八一二序曲後，千秋又再度上場指揮兼獨奏了這首作品。在巴哈的年代，鋼琴還沒有發明，類似鋼琴的鍵盤樂器，最普遍的就是管風琴以及鋼琴的前身—大鍵琴，而巴哈過去為大鍵琴創作的協奏曲，目前幾乎都是以鋼琴來代替大鍵琴演出。

這首作品從第一個音開始，鋼琴和樂團就緊密結合，有力地以齊奏開場，之後再交由鋼琴獨奏出上下起伏，曲折的旋律。小調的音樂容易聽起來比較哀傷，但巴哈在這首作品中，呈現出的並不是哀傷，而是莊重高貴，不容侵犯的氣質，是非常深刻又撼動心靈的樂曲。

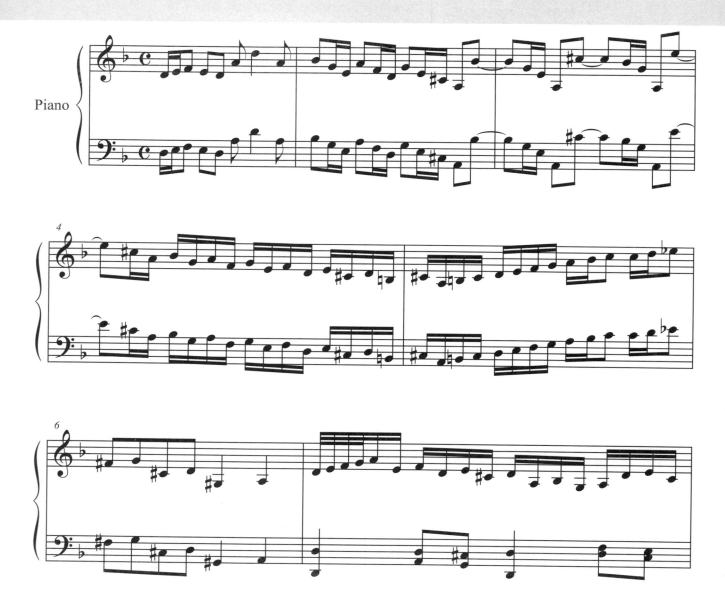

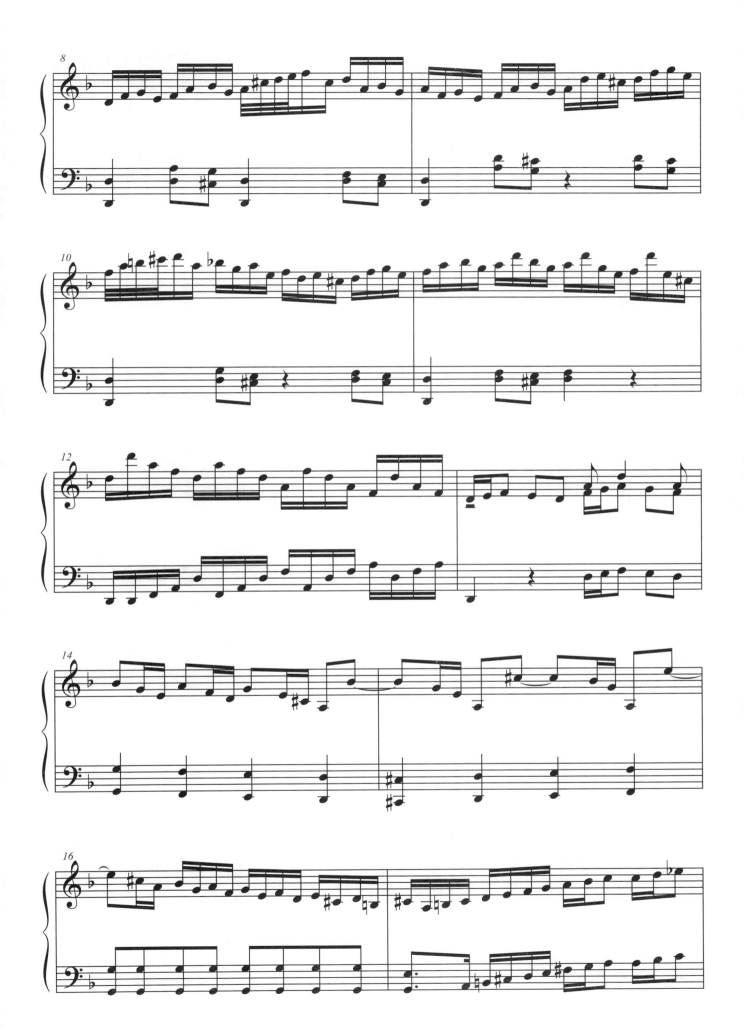

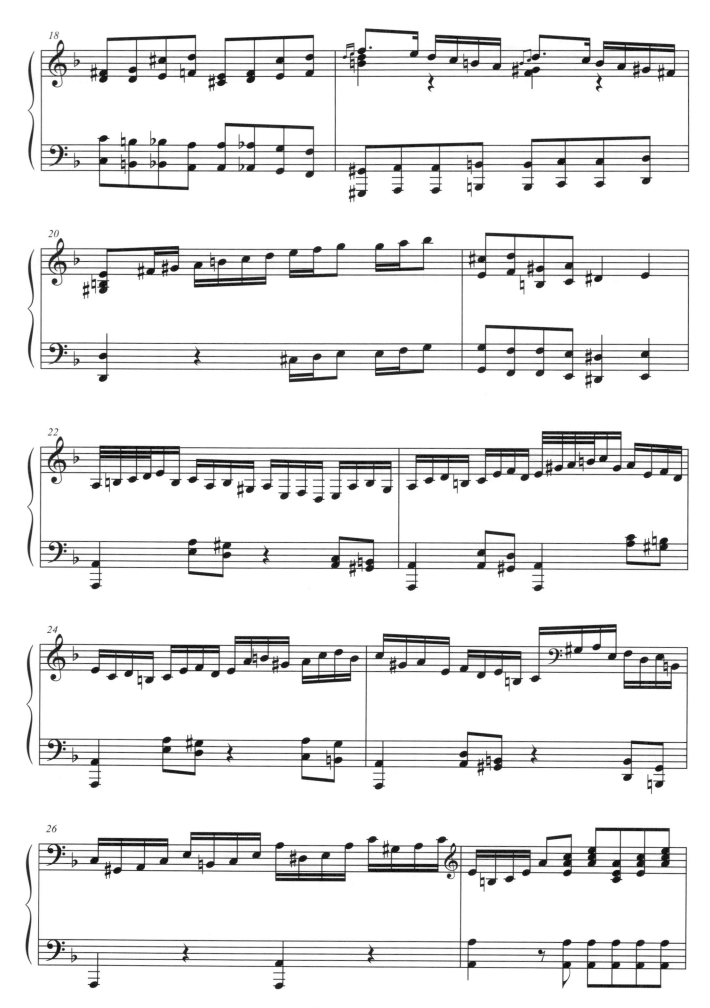

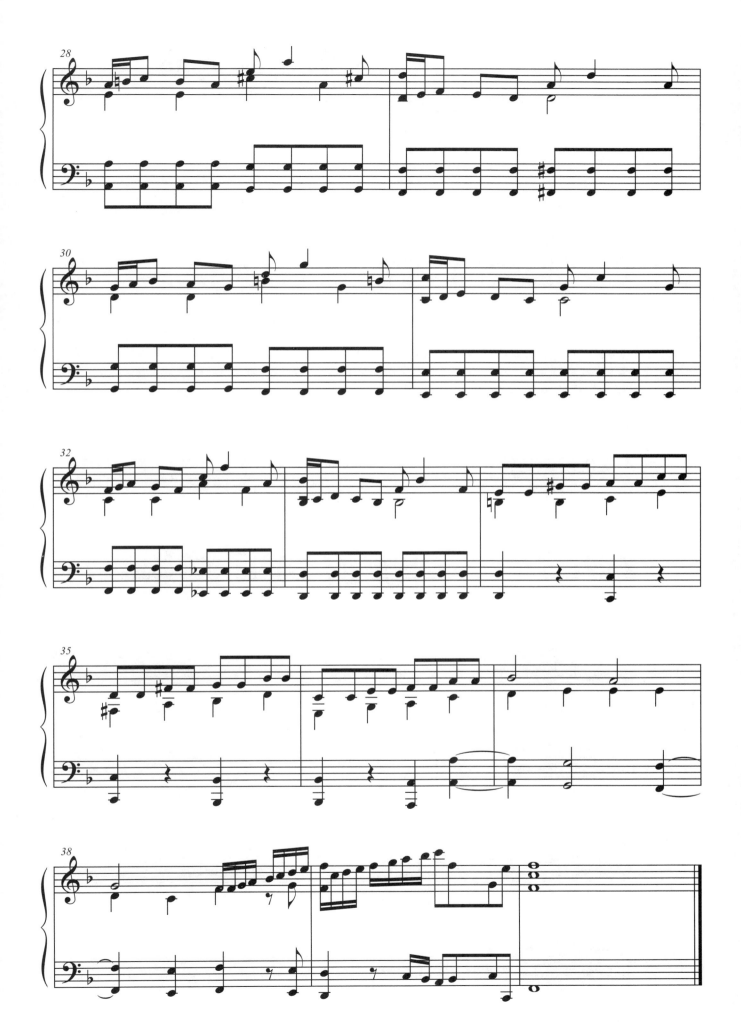

巴哈・第一號鋼琴協奏曲
作品1052 第三樂章

Johann Sebastian Bach: Piano Concerto No.1
BWV 1052, Movement III

巴哈為大鍵琴創作了不少協奏曲，大部分都是他在四十四歲之後的十年間，為了指導大學管絃樂團而作，雖然許多都是根據自己其他的作品重新編曲，或是取材另外一位作曲家韋瓦第的創作，但無損於巴哈創造出美妙音響效果的事實。

第一號鋼琴協奏曲的第三樂章開始，樂團和鋼琴緊密結合，演奏出華麗的音符，雖然鋼琴有許多獨奏的部分，但和管絃樂團合作時，樂團經常才是主旋律。鋼琴演奏支撐整首作品的節奏和旋律，不但需要傑出的鍵盤演奏技巧，還必須和樂團有良好的默契，以同樣的心靈頻率，呼吸音樂的節奏，才會有完美的調和。千秋將這首曲子駕馭得非常好，不論是對鋼琴或是樂團，而曲子本身有些不安又滿載能量的氣質，也非常適合千秋表現對音樂的熱情。難怪從第一樂章聽到第三樂章，野田妹的表情愈來愈沉重，因為不知不覺，千秋已經在音樂的路上，離她更遠了！

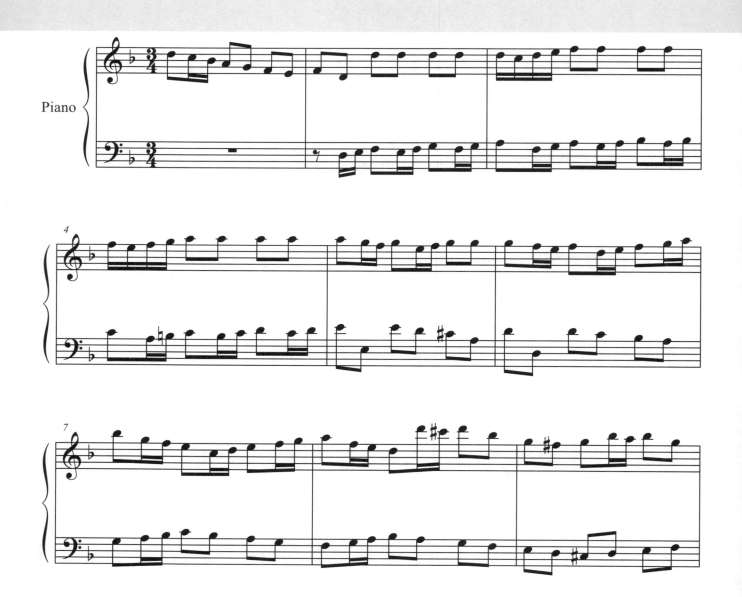

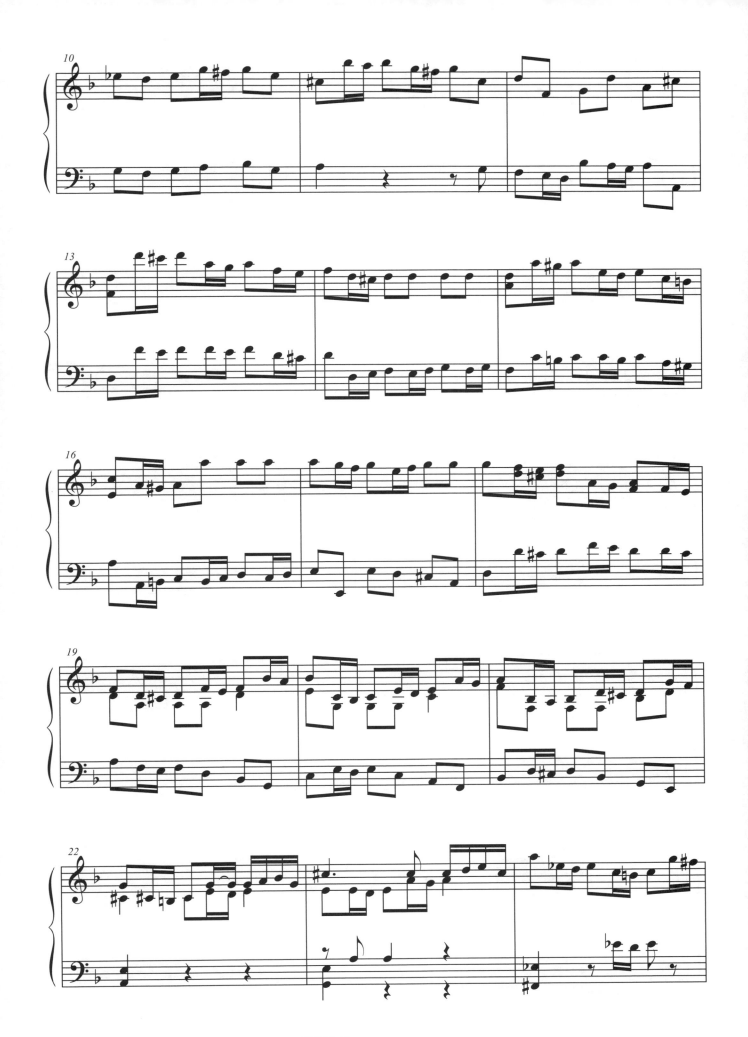

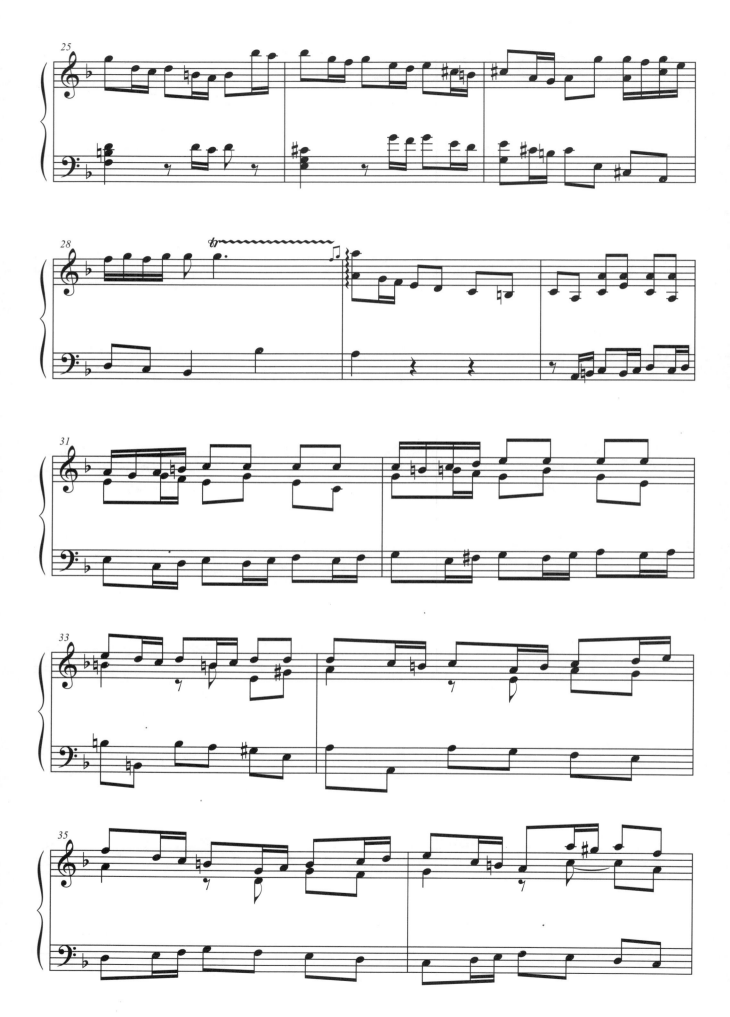

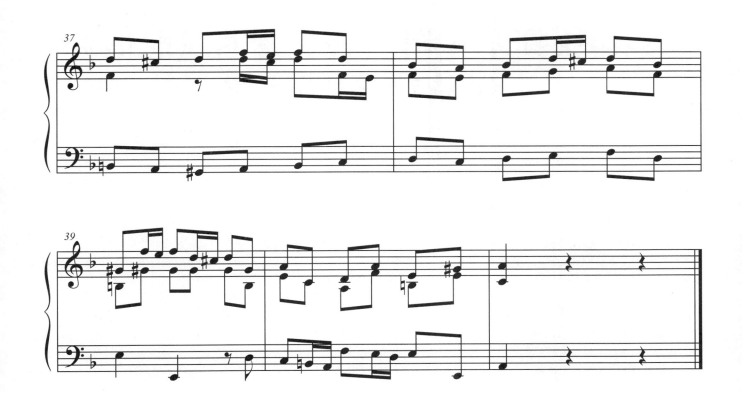

柴可夫斯基・第六號交響曲《悲愴》
作品74 第四樂章

Pyotr Ilyich Tchaikovsky: Symphony No.6, 'Pathetique'
Op.74, Movement IV

電影版以這首曲子，取代了漫畫版中，千秋在獨奏之後所演出的貝多芬第四號交響曲，更符合電影之後的情境發展。千秋從音樂中，聯想到了團員們被現實生活的折磨，野田妹則哀傷著自己與千秋之間越來越遠的距離，而音樂進行中，幾個大師休得列傑曼若有所思的鏡頭，似乎也暗示著休德列傑曼心頭埋藏的、某個哀傷的秘密……

作曲家在創作交響曲時，一般都會以快速或有氣勢的風格來完成最後一個樂章，但是柴可夫斯基的第六號交響曲最後的第四樂章，卻是悲傷的慢板。陰沈的氣氛，彷彿是在生命的盡頭，望著逝去的青春歲月，還有昨日種種。柴可夫斯基的本性細膩敏感，也因為在當時不可告人的同志取向，一生飽受困擾。音樂中，柴可夫斯基似乎在表現他對於人生的絕望，但這樣的悲傷並不是大聲哭泣，而是在哭泣過後，平靜地接受命運的安排，整首樂曲就在帶著孤寂氣氛的微弱音響中，靜靜結束。

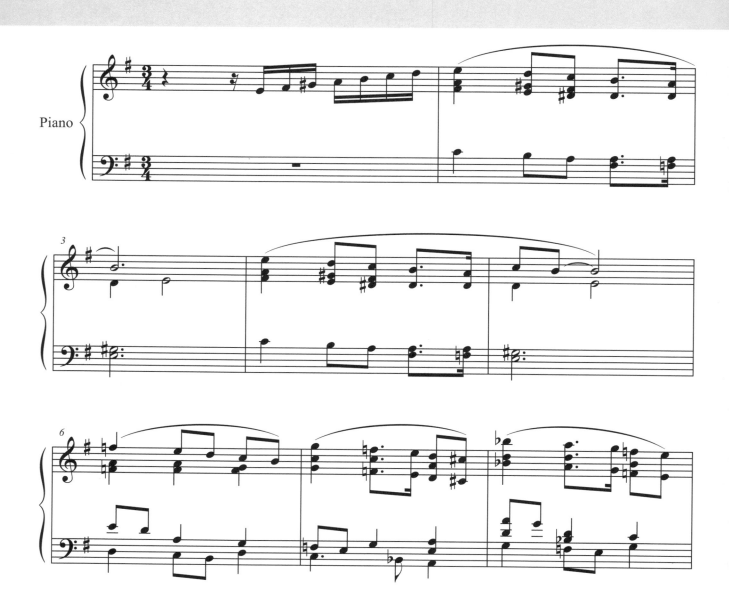

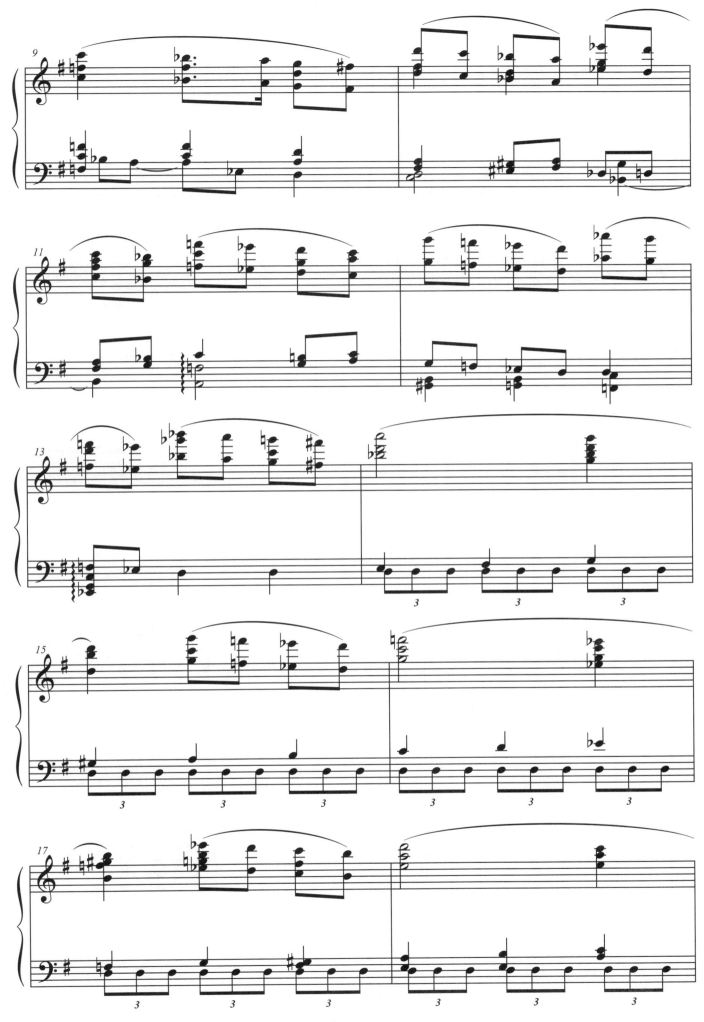

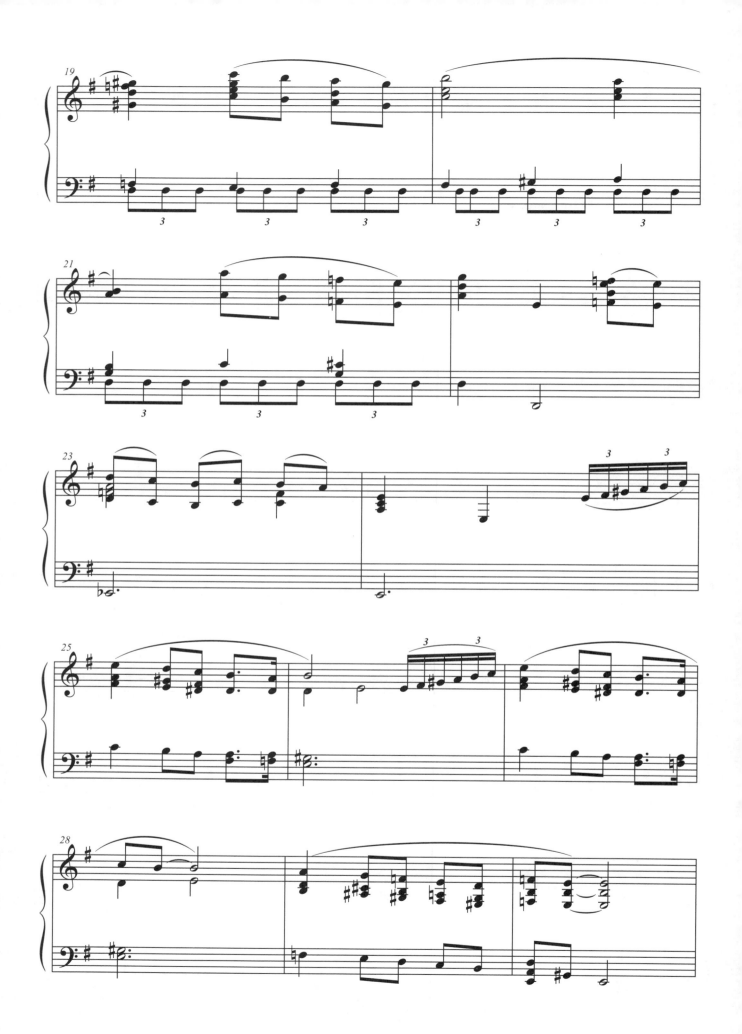

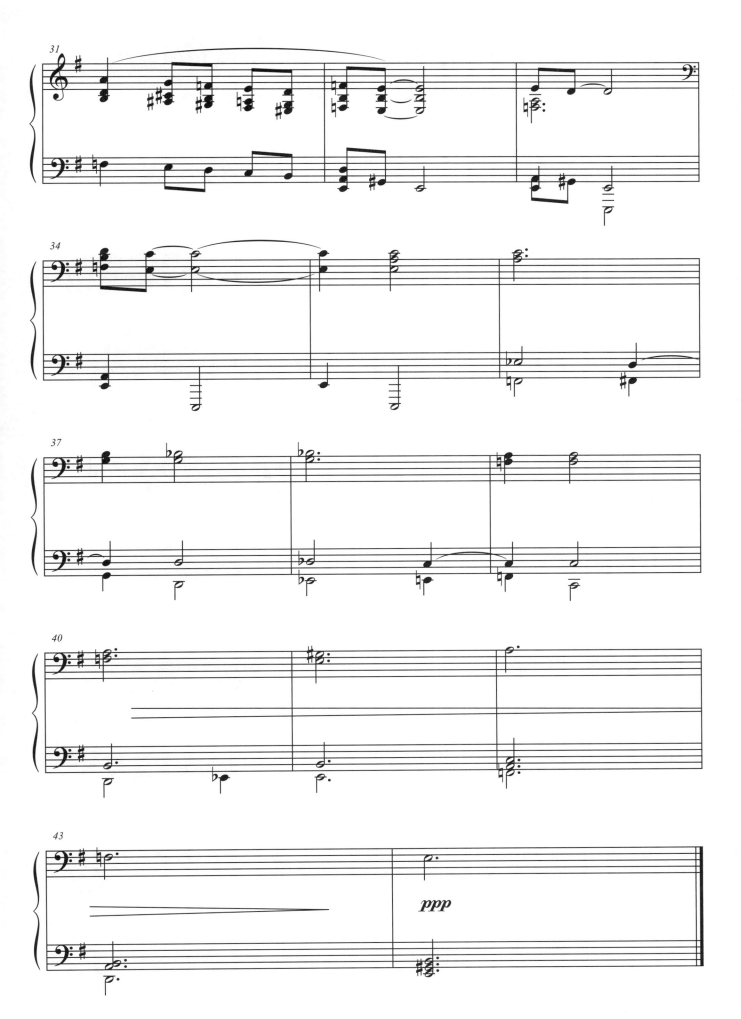

貝多芬・第五號交響曲《命運》
作品67 第四樂章

Ludwig van Beethoven: Symphony No.5, 'Fate'
Op.67, Movement IV

松田聽了千秋指揮的「1812序曲」後大受刺激，火速回到日本對 R*S 樂團展開集訓，樂團團員們當時專注演出的就是貝多芬的這首作品。熱愛音樂卻逐漸失去聽力的貝多芬，透過「命運」交響曲第一樂章有如敲擊聲的開頭，象徵了命運對他的挑戰，而整首作品也像是貝多芬對抗命運的心路歷程。

在這過程中，貝多芬有時奮力抵抗，有時心酸痛苦，但他依然決定：「我要勒住命運的喉嚨，它絕不能把我完全壓倒！」因此，「命運」交響曲最後的第四樂章，就展現了貝多芬歷經痛苦掙扎後，以無畏的心境，抬頭迎向命運的態度。樂團以石破天驚氣勢的開場，搭配定音鼓振奮的節奏，像是高聲唱著一首凱旋之歌。貝多芬不只決定戰勝命運，最後，他也戰勝了命運！

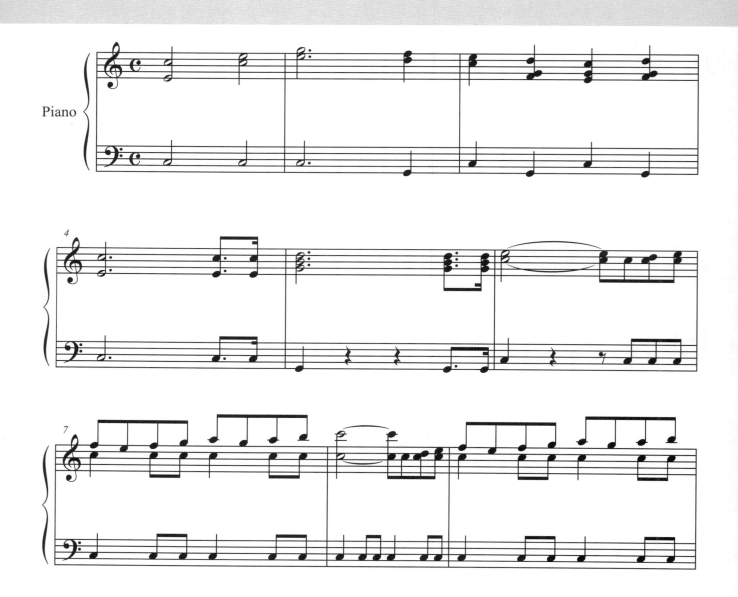

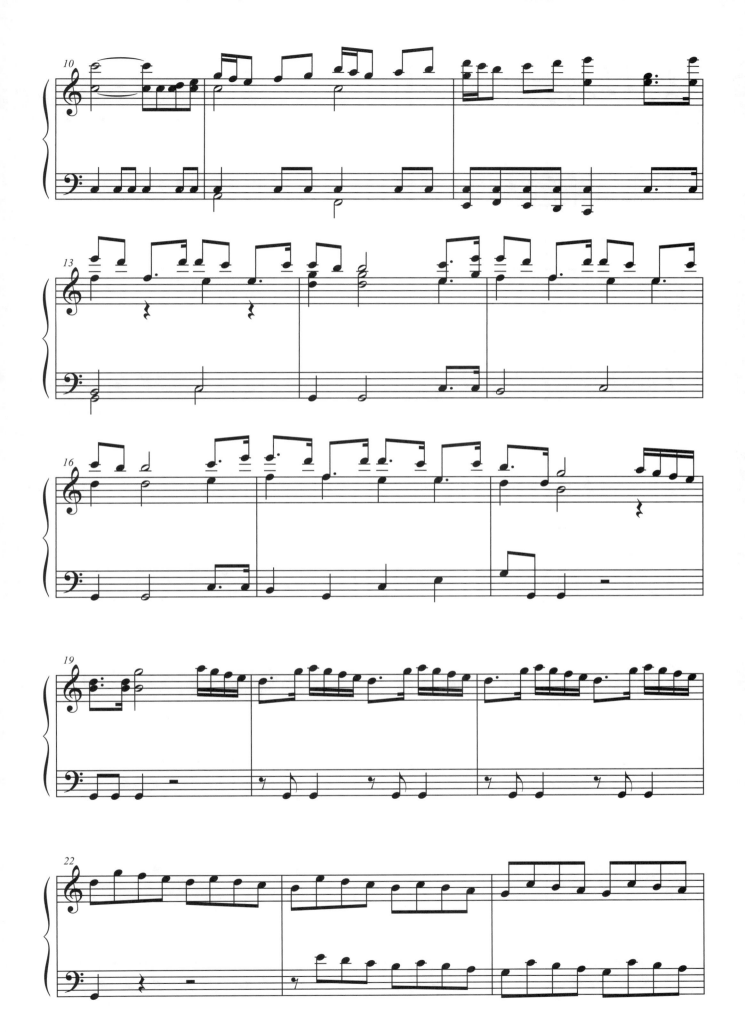

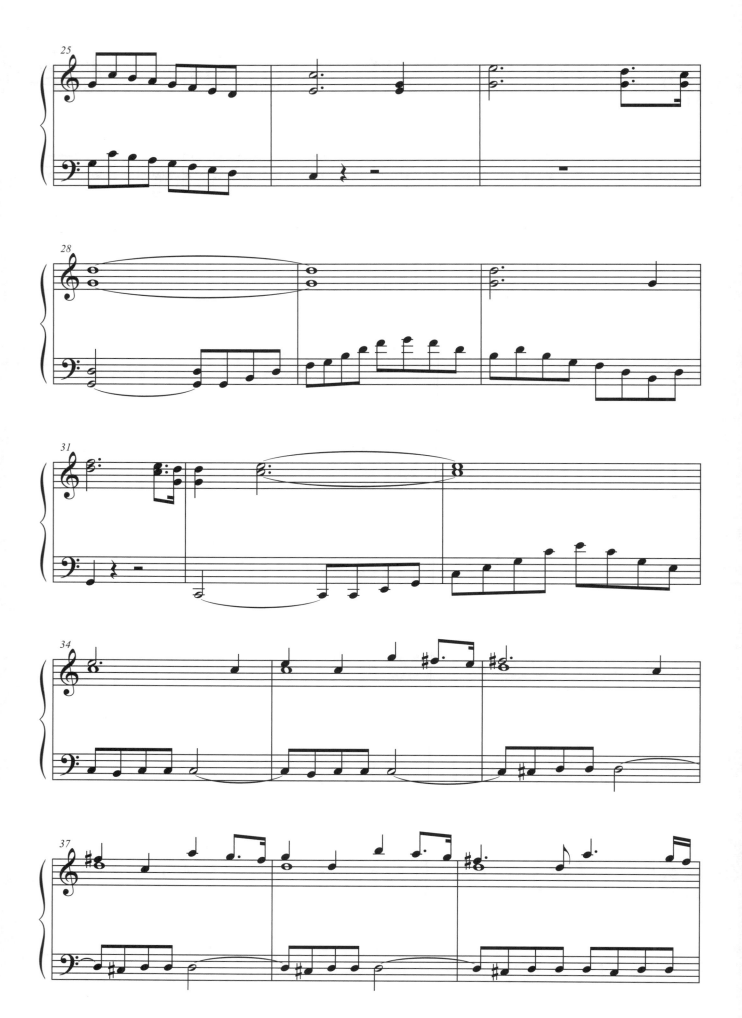

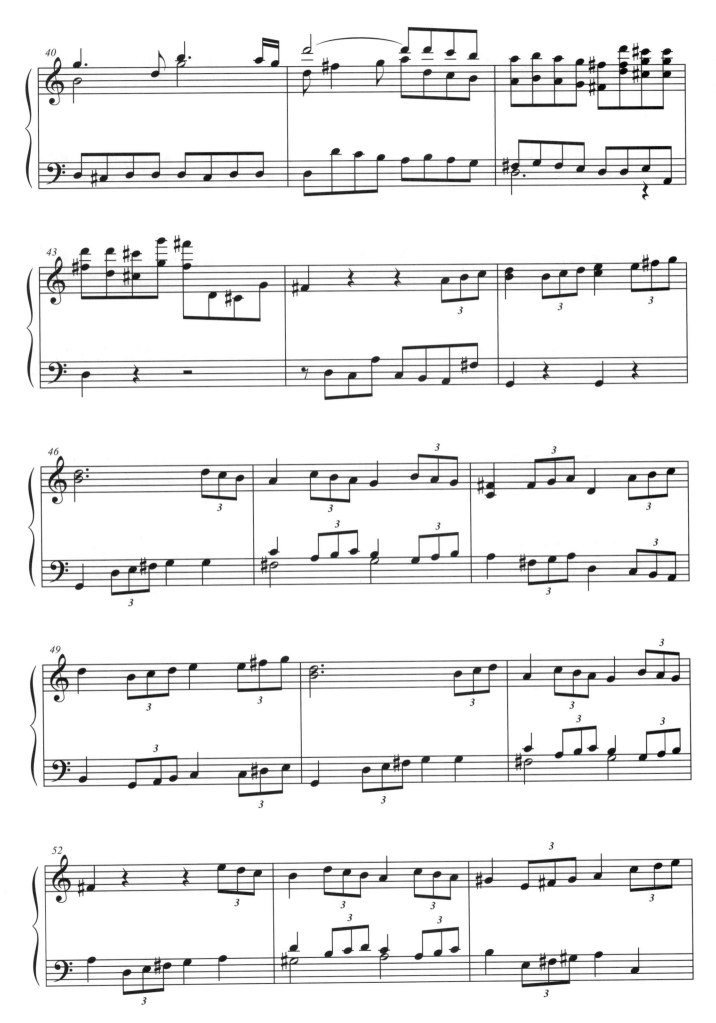

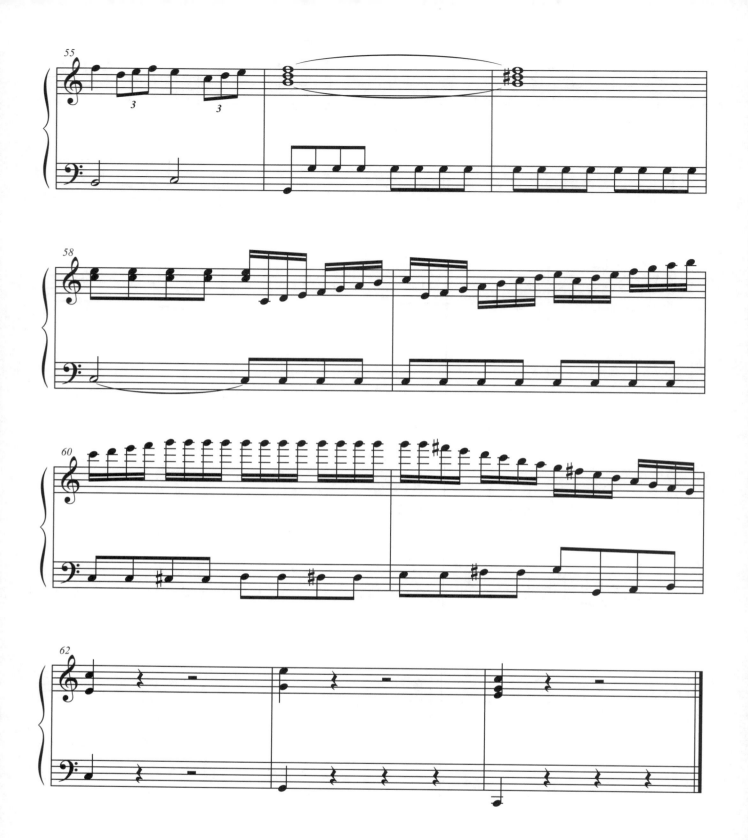

馬勒‧第五號交響曲第四樂章

Gustav Mahler: Symphony No.5, Movement IV

千秋的音樂會演出大成功，既指揮又演奏鋼琴，野田妹感受到自己與千秋的差距實在太大，失魂落魄地走在巴黎街頭……奧地利作曲家馬勒的第五號交響曲第四樂章，弦樂靜靜地撥奏下，弦樂器緩緩演奏出如夢似幻的唯美旋律。

隨著音樂持續進行，旋律更加纏綿悱惻，充滿情感張力。馬勒自己也曾將這個浪漫的第四樂章手稿，送給當時還未結婚的妻子，並且成功擄獲芳心！在一部1971年的電影「威尼斯之死」當中，這段音樂配合畫面的經典表現，是一位對生活失去熱情的作曲家，在閃著金黃夕陽的海灘上，望著一位他所喜愛的美少年，安靜孤獨地走到人生的盡頭。而在交響情人夢的電影版，這樣深情雋永、帶著透明優美感受的音樂，襯托著畫面中淋著雨，自卑又無助的野田妹，更是讓人為她心疼呢……

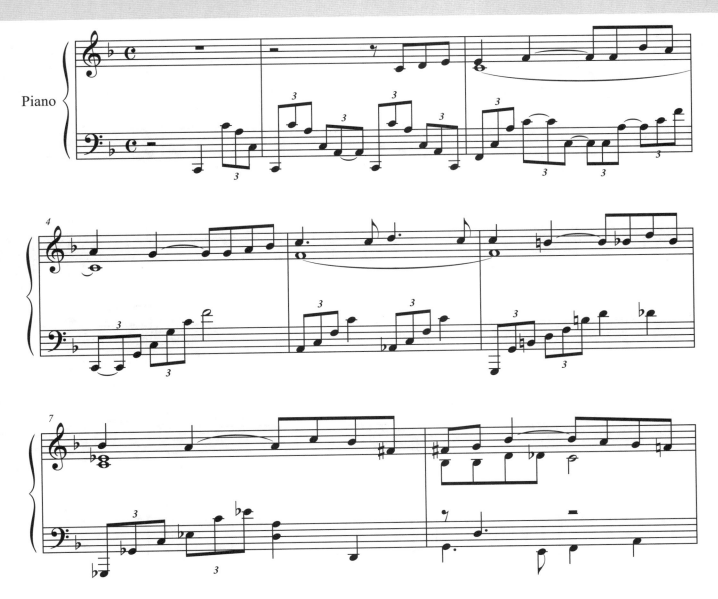

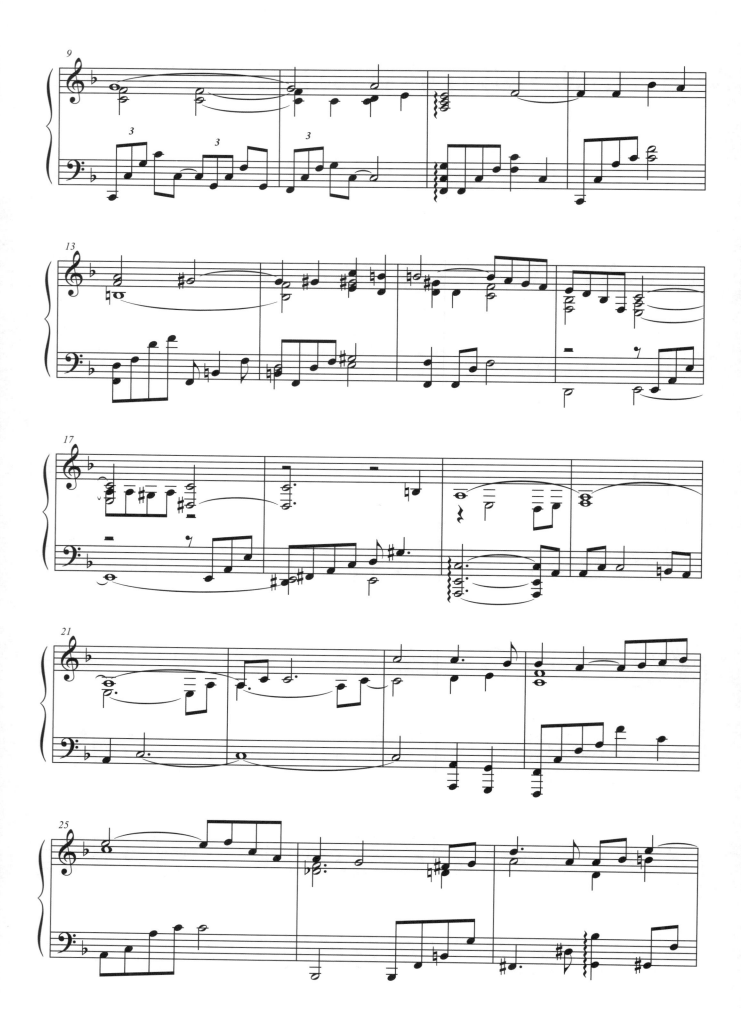

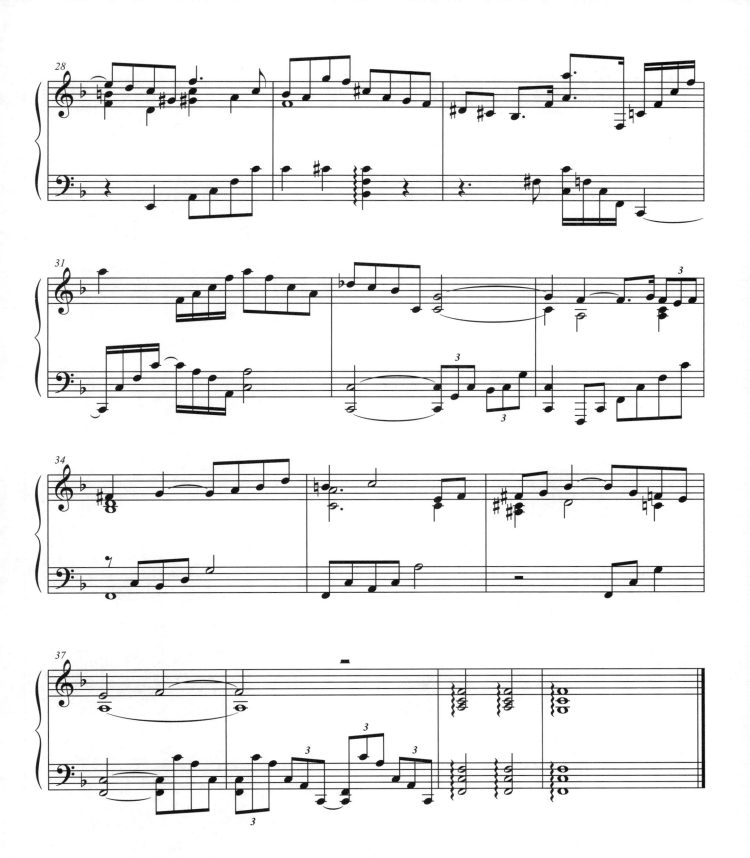

鋼琴演奏特搜全集

編著　朱怡潔、吳逸芳

編曲　朱怡潔

製作統籌　吳怡慧

封面設計　陳姿穎

美術編輯　陳姿穎

電腦製譜　朱怡潔

譜面輸出　康智富

校對　吳怡慧

出版發行　麥書國際文化事業有限公司
Vision Quest Publishing Inc., Ltd.

地址　10647台北市羅斯福路三段325號4F-2
4F.-2, No.325, Sec. 3, Roosevelt Rd.,Da'an Dist.,
Taipei City 106, Taiwan (R.O.C.)

電話　886-2-23636166 · 886-2-23659859

傳真　886-2-23627353

郵政劃撥　17694713

戶名　麥書國際文化事業有限公司

登記證　行政院新聞局局版台業第6074號

廣告回函　台灣北區郵政管理局登記證第03866號

ISBN 978-986-5952-14-3

http : // www.musicmusic.com.tw

E-mail : vision.quest@msa.hinet.net

中華民國101年10月二版

流行鋼琴
自學秘笈
POP PIANO SECRETS

- ●基礎樂理
- ●節奏曲風分析
- ●自彈自唱
- ●古典分享
- ●手指強健祕訣
- ●右手旋律變化
- ●好歌推薦

隨書附贈
教學示範DVD光碟

定價360元

麥書國際文化事業有限公司 發行
台北市羅斯福路三段325號4F-2 電話：(02)2363-6166
www.musicmusic.com.tw

郵政　劃撥　儲金　存款　單

金額 新台幣 (小寫)		拾	萬	仟	佰	拾	元

戶名　麥書國際文化事業有限公司

帳號　1 7 6 9 4 7 1 3

通訊欄（限與本次存款有關事項）

訂購

交響情人夢（最終樂章前篇）
鋼琴演奏特搜全集

寄款人

姓名
通訊處
電話

經辦局收款戳

虛線內備供機器印錄用請勿填寫

憑本書劃撥單購買本公司商品，
一律享 **9** 折優惠！

24H傳真訂購專線
（02）23627353

郵政劃撥存款收據
注意事項

一、本收據請詳加核對並妥
為保管，以便日後查考。

二、如欲查詢存款入帳詳情
時，請檢附本收據及已
填妥之查詢函向各連線
郵局辦理。

三、本收據各項金額、數字
係機器印製，如非機器
列印或經塗改或無收款
郵局收訖章者無效。

請寄款人注意

一、帳號、戶名及寄款人姓名通訊處各欄請詳細填明，以免誤寄
；抵付票據之存款，務請於交換前一天存入。

二、每筆存款至少須在新台幣十五元以上，且限填至元位為止。

三、倘金額塗改時請更換存款單重新填寫。

四、本存款單不得黏貼或附寄任何文件。

五、本存款金額業經電腦登帳後，不得申請駁回。

六、本存款單備供電腦影像處理，請以正楷工整書寫並請勿折疊
。帳戶如需自印存款單，各欄文字及規格務須與本單完全相
符；如有不符，各局應婉請寄款人更換郵局印製之存款單填
寫，以利處理。

七、本存款單帳號及金額欄請以阿拉伯數字書寫。

八、帳戶本人在「付款局」所在直轄市或縣（市）以外之行政區
域存款，需由帳戶內扣收手續費。

交易代號：0501、0502現金存款　0503票據存款　2212劃撥票據託收

本聯由儲匯處存查　保管五年

本公司可使用以下方式購書

1. 郵政劃撥
2. ATM轉帳服務
3. 郵局代收貨價
4. 信用卡付款

洽詢電話：（02）23636166

交響情人夢
のだめカンタービレ 【最終樂章前篇】

讀者回函

感謝您購買本書！為加強對讀者提供更好的服務，請詳填以下資料，寄回本公司，您的資料將立刻列入本公司優惠名單中，並可得到日後本公司出版品之各項資料及意想不到的優惠哦！

姓名 ⬭⬭⬭⬭⬭⬭⬭⬭　生日 ⬭ / ⬭ / ⬭　性別 ● 男 ● 女

電話 ⬭⬭⬭⬭⬭⬭⬭　E-mail ⬭⬭⬭ @ ⬭⬭⬭

地址 ⬭⬭⬭⬭⬭⬭⬭⬭⬭　機關學校 ⬭⬭⬭⬭

● 請問您曾經學過的樂器有哪些？
　□ 鋼琴　　□ 吉他　　□ 弦樂　　□ 管樂　　□ 國樂　　□ 其他 _____

● 請問您是從何處得知本書？
　□ 書店　　□ 網路　　□ 社團　　□ 樂器行　　□ 朋友推薦　　□ 其他 _____

● 請問您是從何處購得本書？
　□ 書店　　□ 網路　　□ 社團　　□ 樂器行　　□ 郵政劃撥　　□ 其他 _____

● 請問您認為本書的難易度如何？
　□ 難度太高　　□ 難易適中　　□ 太過簡單

● 請問您認為本書整體看來如何？
　□ 棒極了　　□ 還不錯　　□ 遜斃了

● 請問您認為本書的售價如何？
　□ 便宜　　□ 合理　　□ 太貴

● 請問您認為本書還需要加強哪些部份？（可複選）
　□ 鋼琴編曲　　□ 美術設計　　□ 銷售通路　　□ 其他 _____

● 請問您希望未來公司為您提供哪方面的出版品，或者有什麼建議？

非常感謝您填寫本表格，我們將極慎重的考慮您的意見，並立即將您的資料建檔。謝謝！

請沿虛線剪下寄回

www.musicmusic.com.tw

寄件人 ＿＿＿＿＿＿＿＿＿＿＿＿＿＿

地　址 ☐☐☐ ＿＿＿＿＿＿＿＿＿＿＿＿＿＿＿＿

＿＿＿＿＿＿＿＿＿＿＿＿＿＿＿＿＿＿＿＿＿

廣 告 回 函
台灣北區郵政管理局登記證
台北廣字第03866號

郵資已付 免貼郵票

麥書國際文化事業有限公司
10647 台北市羅斯福路三段325號4F-2
4F.-2, No.325, Sec. 3, Roosevelt Rd.,
Da'an Dist., Taipei City 106, Taiwan (R.O.C.)

為加速郵件處理 · 請勿使用訂書針